紙黏土的遊藝世界

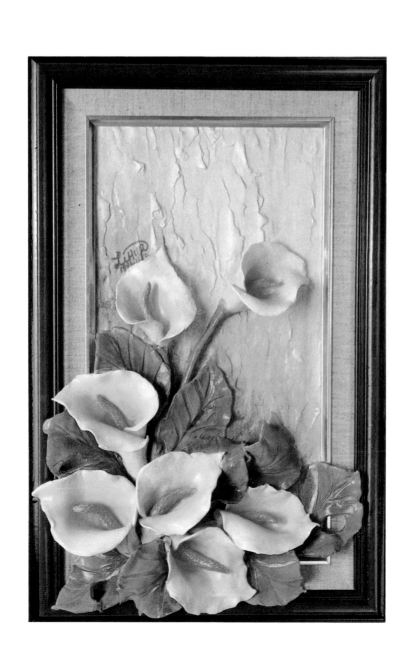

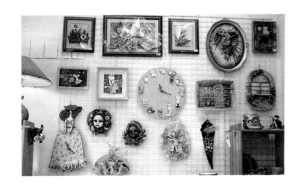

序

　　記得初學紙黏土時，幾乎為它著了迷，因為紙黏土軟硬適中的特性，可隨心所欲的捏塑，毫無拘束的著色，讓我在創作的過程中，得到非凡的樂趣與成就感，於是無怨無悔的投入紙黏土的創作世界。一段時間之後，我漸漸的發現紙黏土的創作領域是無限大的，而我所學得的可說是微乎其微，於是我找遍各大書局，希望找到有關紙黏土創作的參考書。終於，皇天不負苦心人，讓我找到了，但是快樂的心情很快的消失殆盡，因為這些參考書全部都是日文版的，而我無法完全看懂日文的意思，便無法從中學得創作的技巧，這樣失望的心情想必很多對紙黏土創作有興趣的人，都是心有戚戚吧！因此我告訴自己，我要拼命學習努力的創作，有一天我要出一本完全中文版，屬於我自己的紙黏土創作參考書，所以這本書產生了…

　　為了讓更多人認識紙黏土，了解紙黏土，喜愛紙黏土，進而投入紙黏土的創作領域，本書對於紙黏土的特性，各式各樣的紙黏土以及紙黏土工具的種類和使用方法，乃至於紙黏土捏塑的基本技法等，都有詳細而完整的圖解及文字說明。

　　另外，在作品範例作法解說上，本書更以淺顯易懂的文字說明配合清晰的彩色圖解，希望能讓讀者一目了然，只要依著文字圖解說明的步驟，便可輕易的完成作品。

　　作品欣賞的部份，希望提供讀者不一樣的題材與創意，進一步激發讀者的想像力與創作靈感，讓更多人分享紙黏土創作的樂趣。

顏麗華

顏麗華

作者簡介

1963 生於台灣南投埔里。
1990 開始從事紙黏土創作。
1991 成立「華顏紙黏土教室」金華教室後改為延平教室。
1992 成立「華顏紙黏土教室」南門教室。
1992 擔任淡江大學社團紙黏土老師。
1993 取得「日本創作人形學院」黏土人形科主任講師資格。
1994 取得「日本宮井和子先生的DECO clay craft academy」講師資格。
1995 擔任台北仁愛醫院紙黏土社團老師。
1996 取得「日本創作人形學院」關節人形科講師資格。
1996 擔任寶福有線電視家居佈置紙黏土教學節目主講人。
1996 出版「紙黏土的遊藝世界」

經歷

日本創作人形學院
・黏土人形科主任講師
・關節人形科講師
日本宮井和子先生的
・DECO clay craft academy 講師
華顏紙黏土教室
・延平／南門教室負責人
淡江大學社團紙黏土老師
台北仁愛醫院紙黏土社團老師
寶福有線電視
・家居佈置紙黏土教學節目主講人

目錄

2 前言

4 目錄

Part 1 概念篇

8

10 I

14 II

 III

Part 2 製作及上色過程

一、製作過程

32 ● 留言板

42 ● 筆筒

50 ● 板形

64 ● 相框

76 ● 小框

8
96
102

114
116
118

122
130

● 面紙盒

● 時鐘

● 小新人

上色過程

● 水草筆筒

● 兔子相框

● 長方形面紙盒

● 月亮鐘

Part 3 作品集錦

● 作品欣賞

● 附錄

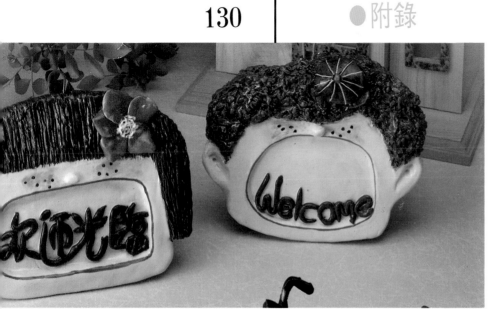

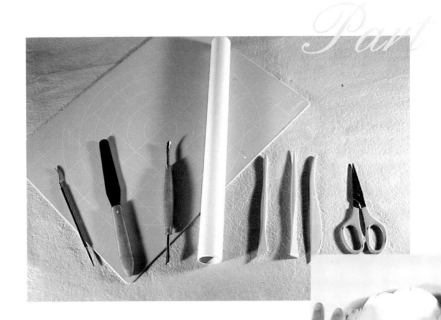

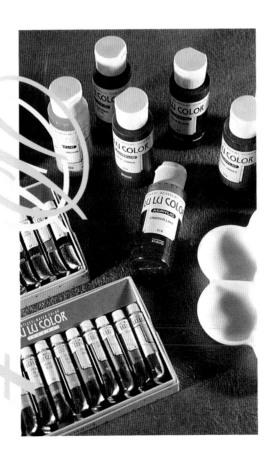

Part 1

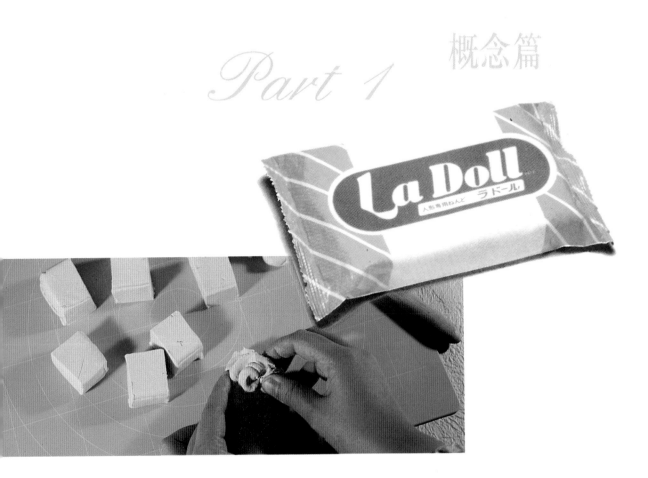

Part 1　概念篇

I 黏土介紹

★什麼是紙黏土？

紙黏土是由石灰、樹脂、紙漿混合而成的素材，軟硬適中、可塑性高、延展性佳，而且不需燒烤，自然風乾即可成型。作品完全乾燥後，硬度與石膏相近，且含有紙漿的纖維，不會摔碎，可永久保存不變形。

紙黏土更可以結合日常生活中常見的廢棄物，像塑膠瓶、玻璃罐、保麗龍碗等等做出既美觀又實用的成品，既可自由創作又兼顧環保，因此，紙黏土可說是目前最常見而且最好用的材料之一。

各式各樣的紙黏土

★人形土

人形土裡紙漿的成份比石灰、樹脂的成份多一些，土質細膩柔軟，易於捏塑各種造型，尤其適合做精細的人形：像臉部五官的立體感、手指的纖細度、裙襬的立體褶邊等，都可用人形土表現得淋漓盡致。除此之外，人形土也很適合做各種壁飾、相框、筆筒……等等。所以人形土也是目前用途最廣泛的紙黏土。

★強化土（石灰土）

強化土的成份，則是石灰和樹脂比紙漿的成份多一些，土質的延展性優越，擴張性良好，且不沾手。用強化土搓土條時，不易斷裂，並可搓成很細很長的土條，非常適合用來做藤編效果的籃子。而且用強化土做的成品，完全乾燥後，較為堅固不易損壞，因此也常用強化土來做立體的花、飾品（胸針、項鍊、耳環、髮夾）等。

★兒童土

兒童土的成份與人形土相同,但土質更為濕軟,非常適合幼兒揑塑,在幼兒揑塑的同時並可訓練幼兒手指的靈敏度,達到手腦並用的目的。

★膚色土

膚色土也是由石灰、樹脂、紙漿混合而成的皮膚色紙黏土。膚色土是目前所有紙黏土中土質最細膩的,最適合用來做人形皮膚部份的紙黏土。

★超輕土

超輕土的成份與人形土相同,但重量為人形土重量的一半,適合做較大型的壁飾,因為沒有重量上的顧慮與限制,更可隨興的發揮創作。

★紙漿

紙漿又名紙漿土,是由石灰和紙漿混合而成的,可將紙漿塗在作品表面(人形除外),增加特殊效果。也可將布料或蕾絲浸泡紙漿後,取出做成衣服;完全乾燥後並可隨興塗色,做好的衣服就如真的一般,非常好看。

★棕土

棕土的成份仍是以石灰、樹脂、紙漿混合而成的磚瓦色紙黏土,土質觸感非常柔軟,水份較多,非常適合小孩子揑塑,可用來做動物或人物造型,作品完全乾燥後只要塗上重點色即可。

★輕軟花土

輕軟花土的成份與人形土相同,但重量為人形土重量的一半,土質比輕土更為柔軟,因此適合做較大朵單隻的花朵及胸針、耳環。

Ⅱ 工具介紹

★為什麼要用工具？

「工欲善其事，必先利其器」，做紙黏土也是一樣的，有人也許會問，光用手難道不可以嗎？當然可以呀！但是紙黏土的作品有很多細微的部份，光靠雙手是無法完成的，而工具就是用來取代雙手完成細微部份的，所以說基本工具是必備的。

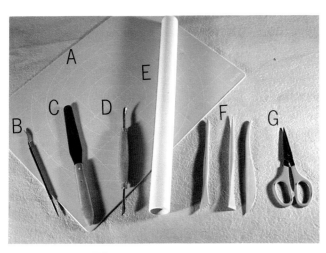

基本工具

A. 黏土板
黏土板為塑膠製品，可做規板使用。

B. 細工棒
不鏽鋼製品，於製作紙粘土作品的細微部份處理時，是十分實用的工具。

C. 切刀
用來切割直線及抹平表面。

D. 萬用棒
可用於銜接有弧度的部份和畫較粗的線條。

E. 粘土棒
可將黏土均勻的延展，捍成薄片。

F. 塑膠工具（兒童工具）
一組有三支工具，都採安全設計，非常適合小朋友使用。

G. 剪刀
這是紙黏土專用的不鏽鋼剪刀，用於手指及花瓣製作上更是好用。

a. 萬用棒
b. 剪刀
c. 滾輪切刀
d. 角棒
e. 彎刀
f. 不鏽鋼花樣棒

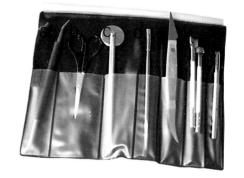

（1）白膠
（2）竹籤及牙籤
（3）水盤
（4）抹布

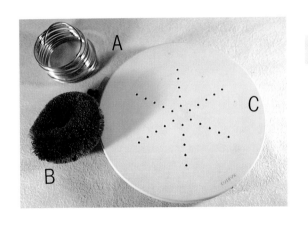

輔助工具

A、鋁線

B、棕刷

C、轉盤

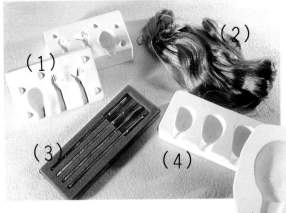

・臉模（半立體臉型）

（1）臉模（立體的臉型和手型）

（2）人工髮絲

（3）不鏽鋼工具（人形專用）

（4）臉模（半立體的臉型）

・各種花樣棒

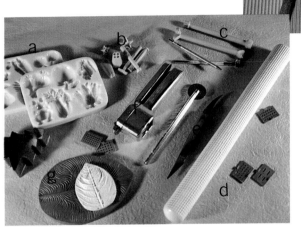

a.印模

b.印花

c.花樣棒

d.麵棒

e.滾輪切刀

f.壓髮器

g.葉模

11

Part 1.基本概念

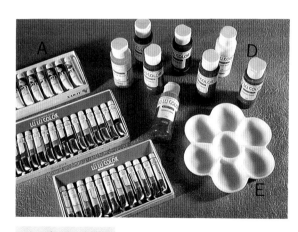

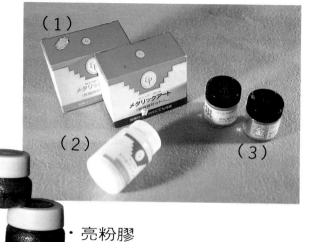

・DECO壓克力彩

（1）腐食金（銅）

（2）水性白

（3）金（銀）粉

上色工具

A、壓克力彩（盒裝）
B、LU LU Color水彩（18色）
C、LU LU Color珍珠水彩（12色）
D、壓克力顏料（瓶裝）
E、調色盤

・珍珠粉　　　　　　　　　　　・亮粉膠

a、PADICO套筆（5枝裝）

b、橘色套筆（4枝裝）　　d、面相筆

c、修飾筆　　　　　　　　e、油彩筆

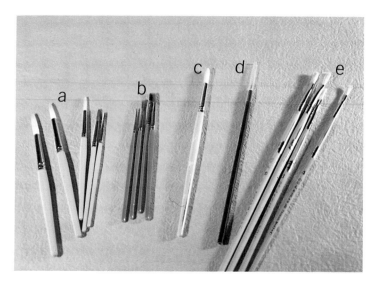

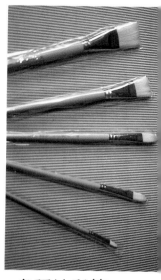

各種油彩筆

上色輔助工具

A、亮光漆　　　D、水性透明漆

B、洗筆液　　　E、去光液

C、亮光噴漆

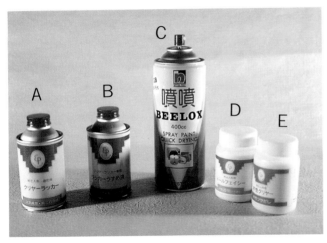

・亮光漆

・亮光漆

・洗筆液

其他

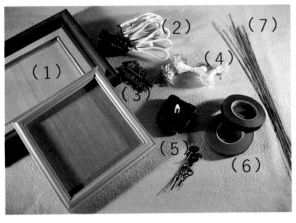

（1）小框　　　（4）花心

（2）燈組　　　（5）時鐘機心

（3）時鐘數字　（6）鐵絲貼布

（7）鐵絲

a、掛鉤　　　g、髮夾

b、耳環組　　h、項錬及各種彩珠

c、活動眼珠　i、鎖圈

d、迴紋針　　j、別針

e、圖釘　　　k、耳環台座

f、軟木皮　　l、胸針台座

m、吸鐵

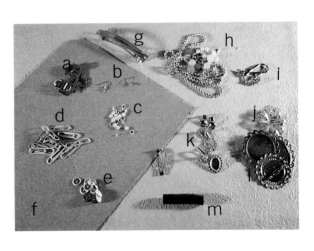

Ⅲ 基本技法

　　大家都知道，注音符號是國字的基礎；學國字之前一定得先學會注音符號。同樣的，學紙粘土之前，也必需先了解紙粘土的基本技法，才能隨心所欲，做出理想且滿意的作品。因此，作者特別將紙粘土的基本技法，以圖例的方式解說，希望能讓大家學了之後有融會貫通、舉一反三的效果，讓有興趣的朋友，一起動手做做看…

☆重量比較

同量未乾的粘土與乾燥後的粘土重量約差10g。

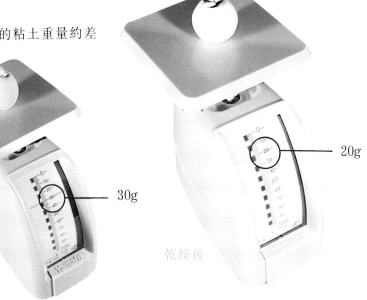

30g

20g

乾燥前　　　　　　　乾燥後

☆揉土

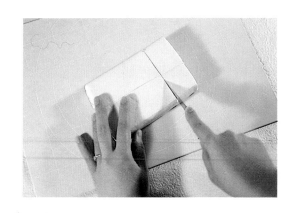

揉土時，可以整塊土一起揉，也可將土先切成一小塊一小塊。

將每小塊粘土分別揉軟，再將揉軟的小塊粘土全部揉在一起。

☆捍土

先將粘土壓扁,再用粘土棒均勻的將土捍平,捍土時力量要均勻,才能將土捍得又平又漂亮。

☆保存方法

未用完的粘土,用包鮮膜包起來,放在保鮮盒裡即可保濕,不會輕易乾掉。

☆切土台

1. 在捍好的土上,描出土台的形狀,並將它切下去除不要部份的粘土。

2. 用手指頭將工具切割部份的痕跡抹平。

Part 1. 基本概念

☆ 處理氣泡

1. 用細工棒將氣泡刺破。

2. 將氣泡內的空氣擠出,並抹平。

☆ 搓土條

搓土條時,力量要平均,且要不斷的移動雙手的位置才能把土條搓得均勻細長。

☆ 搓圓

搓圓時,雙手手掌心要拱起,才易搓成真正的圓球狀。

☆ 搓水滴

黏土搓圓後,搓其中的一端使其變尖,成為水滴狀。

☆包瓶子

1. 將粘土捍成厚約0.2cm的長條狀薄片，依照瓶身的高度+1cm做為土片的長度，並將長土片切下。

2. 將長土片的一端切齊，先包在瓶子上，再將另一端包上瓶子與之契合，量出土片的寬度。

3. 將量好寬度土片切下來。

4. 在瓶身塗上一層稀釋膠。

5. 將長土片包在瓶身上。

6. 土片接合處確實粘好。

7. 土片接合處用切刀將粘土搗碎並抹平。

8. 在瓶口預留1cm 的粘土內側塗膠,包摺入瓶口,並將瓶口上沿的粘土抹平。

9. 捏一片厚約 0.2cm 的土片,量出瓶底的大小,並將它切下來。

10. 在瓶底塗上稀釋膠,粘上切下的圓片做瓶底。

11. 將瓶底與身衛接處的粘土抹平便完成。

☆一體成型的包瓶法

1. 捍厚約1cm的粘土，切成長條形，並將
它粘起來。

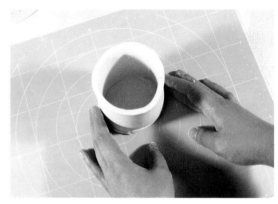

3. 捍粘土厚約1cm，量出瓶底的大小切下
，並粘好。

2. 粘好之後，修整成圓筒狀。

4. 銜接處將其順平，即可。

☆裂縫修補

1. 在裂縫處，用筆沾水打濕。

3. 將細土條粘到裂縫上，稍微壓扁。

2. 取適量土，搓成細長土條。

4. 再用切刀抹平即可。

☆皺褶

1. 捍厚約0.2cm的土片，切長條，在上端以稍微重疊的方式，依序打褶。

2. 皺褶的完成圖。

☆吸管花

方法*1.* 取適量土，搓小圓壓扁，用吸管或筆心在圓的中心壓一下，做小花。

方法*2.* 取適量土，搓小圓壓扁，放到作品上，再用吸管或筆管戳出花心。

Part 1. 基本概念

壓葉模做葉子

1. 取適量粘土,搓成水滴狀。

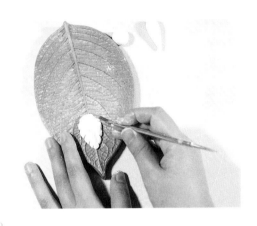

3. 葉子的邊緣壓薄後,用細工棒由外往內壓出鋸齒狀。

2. 水滴的尖端向下放在葉模上壓扁。

4. 從葉模上取下,用手在葉子邊緣捏出一些波浪狀。

☆ 手的做法

1. 搓長條，一端較粗一端較細，在較細的
一端微稍壓扁。

3. 用對剪二次的方式，剪出其餘的四隻手
指頭。

2. 虎口處，用剪刀剪出45角，並將此45°
角的粘土去掉，將大姆指修好。

4. 將手指稍微搓圓即可。

☆平面板形

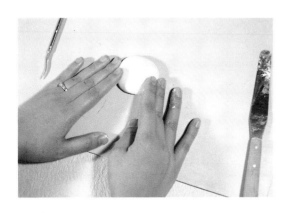

1. 取適量粘土,搓成圓球狀再壓扁,做臉。

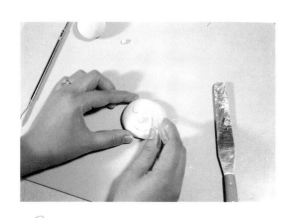

2. 搓小圓做鼻子粘好,並用筆管壓出眼睛,畫出嘴巴。

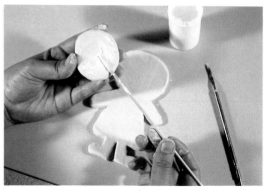

3. 捍厚約1cm的粘土,並依人形的外形切下來,用手指將切割的痕跡抹平,將做好的臉沾膠粘上去。

4. 臉的週邊與身體接合處,用細工棒將它們銜接起來。

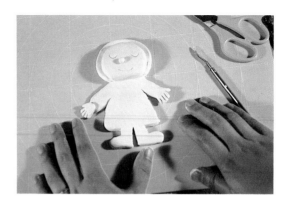

5. 手的做法同基本技法(23頁)手的作法,做好之後,再將手掌剪下,粘在身體板形中手的位置上。

6. 手掌粘好,並將它與手臂銜接起來。

7. 取適量粘土,搓成長條,再稍微壓扁。

8. 將壓扁的長土條,粘在臉的上方,做頭髮。

9. 長土條與臉結合處,用手指壓扁確實粘牢。

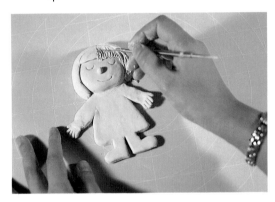

10. 用細工棒畫出頭髮的紋路。

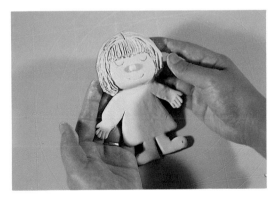

11. 完成圖。

立體人形

1. 取適量土,搓圓球狀,做頭,再搓小圓做鼻子並粘好,然後用吸管戳出眼睛。

2. 用細工棒戳出嘴巴的形狀。

3. 取適量的土,搓成水滴狀,做身體。

4. 在水滴較胖的一端,對剪成二半。

5. 將剪好的二半分開,再將末端微微彎起做腳。

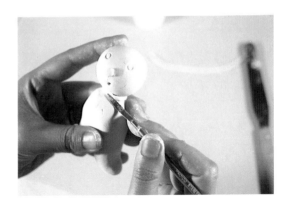

8. 用工具將細長土條跟頭和身體銜接起來
，做成脖子。

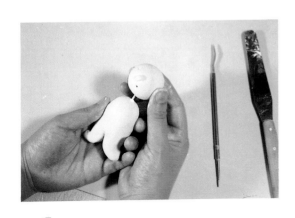

6. 將水滴較瘦的一端，稍微往下壓，讓上
身部份變得稍胖，於身體中心插牙籤
，再將頭插入身體上方另一半牙籤中。

9. 手的做法同基本技法，手做好之後，再
將肩膀與身體銜接部份斜剪。

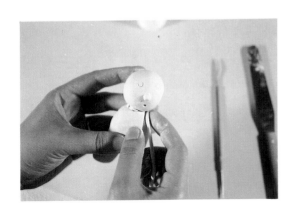

7. 取少量土，搓成細長土條，沾膠繞粘在
脖子上。

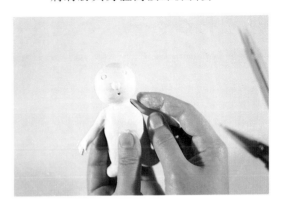

10. 斜剪好之後，再粘到身體上。

11. 手臂粘到身體之後，在肩膀與身體
接合處一定要確實銜接好。

12. 取適量土，搓圓球，再用手指將圓
球壓薄，做頭髮。

13. 將壓薄的圓土片，粘到頭頂上方。

14. 用工具將頭髮以轉圈圈方式畫出捲
髮的效果。

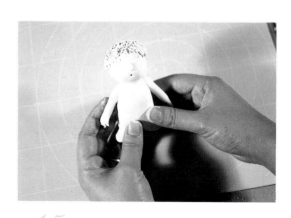

15. 完成圖。

☆壓臉模

1. 取適量土，用手掌心在桌上搓出陀螺狀。

2. 將陀螺尖端對準臉模的鼻尖，放上去。

3. 用大姆指，從中心用力往下壓。

4. 壓完凹槽的部份，再搓一小塊圓狀粘土粘上去，再將後腦形狀修出來。

5. 用竹簽沿膠，戳入脖子的部份。

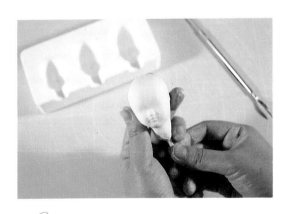

6. 將臉從模上取下，便完成。

Part 2

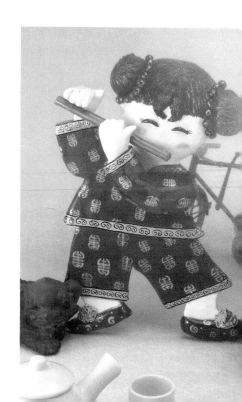

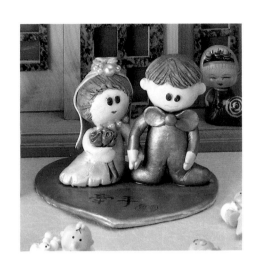

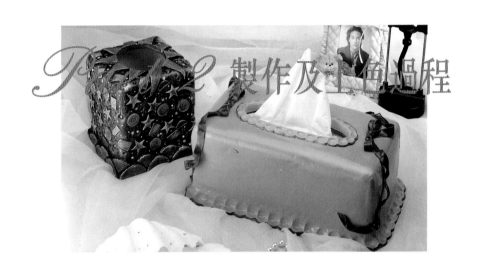

製作及上色過程

留言板的製作

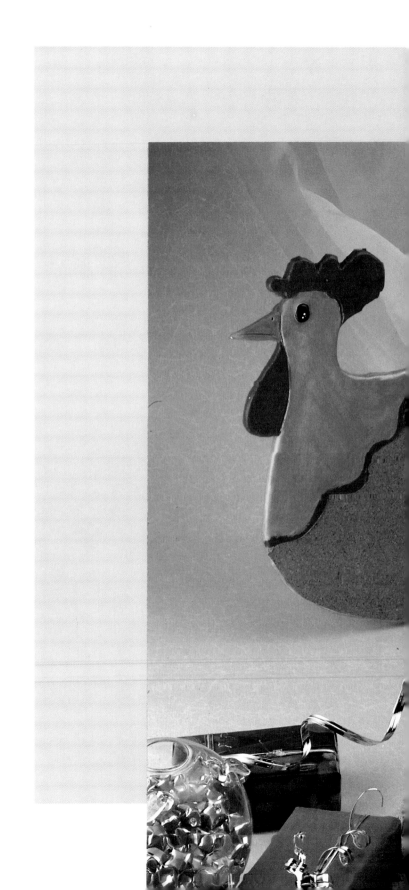

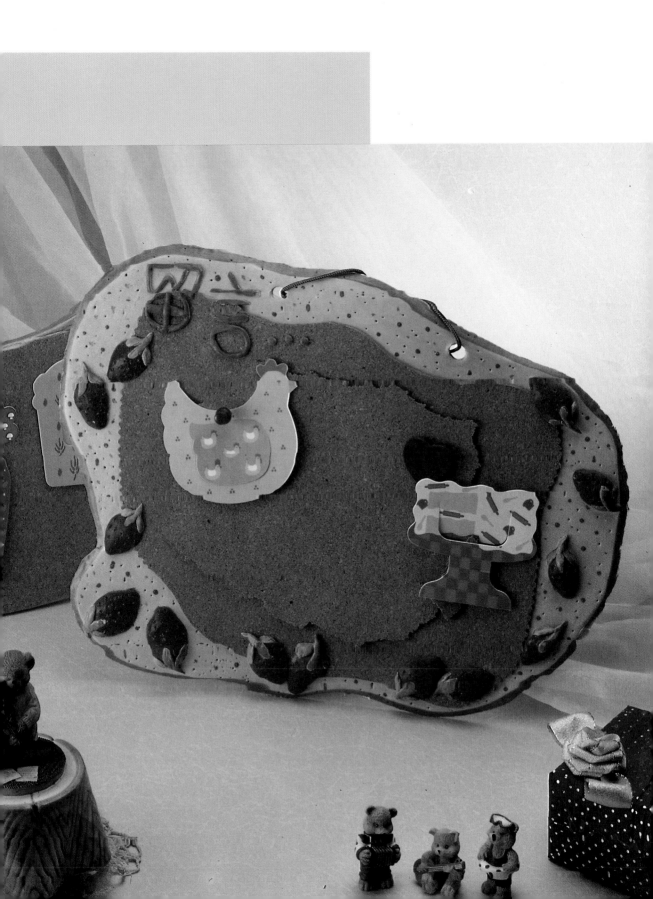

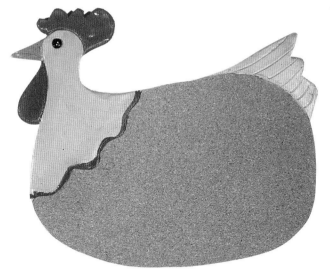

☆ 公鷄留言板

材料：

1. 重500公克紙粘土約3包。
2. 厚約0.2cmA4尺寸的軟木皮一張。

作法要點

爲了讓留言板軟木皮部份不要太少，而減低實際效用，公鷄底板的外型儘可能畫大一些。上色時也要用搶眼的顏色讓留言板顯得出色。

·紙型（原比例縮小二倍，可自行放大使用）

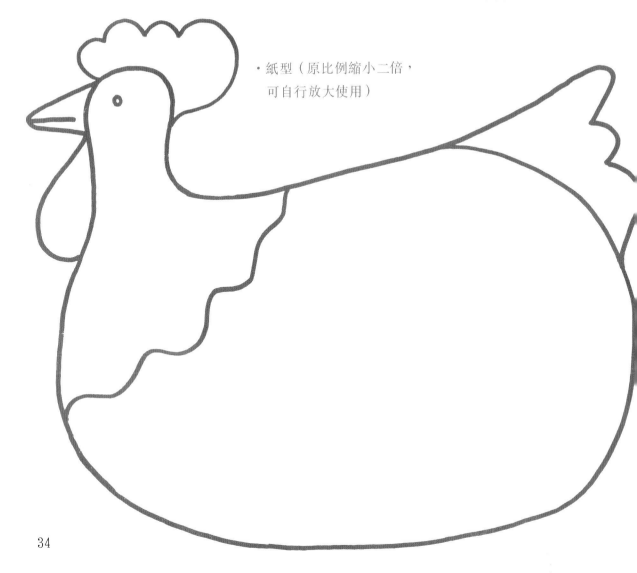

34

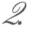 捍厚約1cm的粘土,將公雞
留言板的紙型放上去,描
下形狀。

2. 將外形切下來。

3. 用手指頭沾水,將外形切
割的痕跡抹平。

4. 取軟木皮放在公雞留言板
型下面,中間隔一張複寫
紙,將留言板的大小描下
來。

5. 用普通剪刀將軟木皮上的
留言板大小剪下來。

6. 在剪下的軟木皮背面均勻
的塗上一層膠。

7. 將軟木皮粘在留言板的位
置。

8. 將雞冠壓凹洞。

9. 搓圓，做眼睛並粘好。

10. 畫出尾巴的紋路。

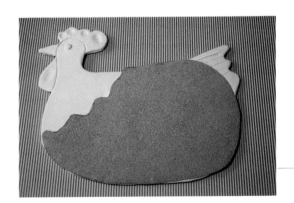

11. 完成圖。

12. 待作品完全乾燥後，選擇自己喜歡的顏色上色，再噴上透明亮光漆，作品就大功告成了。

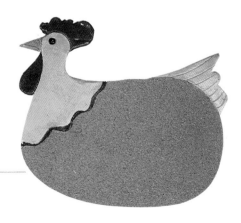

☆ 草莓留言板

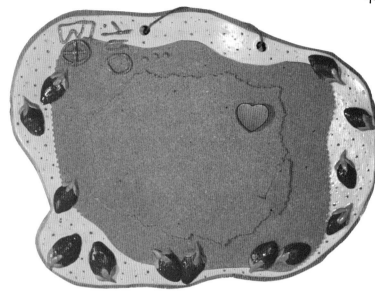

材料：

1. 重500公克的紙粘土約4包。
2. 同公鷄留言板的材料2。
3. 牙籤數支。

作法要點：

以軟木皮配合紙黏土做成的留言板，軟木皮一定要確實黏牢在紙黏土的底板上，而為了達到實際效用，紙黏土底板的厚度要注意不可太薄，必須以能讓圖釘釘牢為準。

留言板週邊裝飾的草莓，數量不要太多，以免複雜，另外，草莓的顏色最好以鮮亮為主，才能吸引人來看留言。

1. 捍厚約1cm的粘土，用工具畫出留言板的外形。

2. 將留言板的外形切下後，將多餘的粘土去掉。

3. 軟木皮量好留言板的大小
後,用手撕下形狀。

4. 在粘土台上,留言板的位
置上,均勻塗上一層膠。

5. 將軟木皮粘上去,記得要
把空氣壓出來。

6. 在留言板上方,用筆管戳2
個洞,做掛繩子之用。

7. 搓水滴,稍微壓扁。

8. 用工具在水滴表面戳一些
洞，做草莓。

9. 搓水滴，在較粗的一邊，
剪成三等份，尾端壓薄，
做草莓的蒂。

10. 將蒂粘在草莓上。

11. 將大小不一的草莓粘在
留言板的週邊做裝飾。

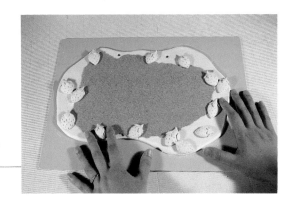

12. 確實將每顆草莓粘好。

13. 搓細長土條，做留言二字，便完成。

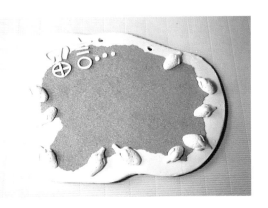

14. 放置通風處，讓成品自然風乾即可。

15. 待乾後，可自由上您所喜好的顏色，再噴上亮光漆即可。

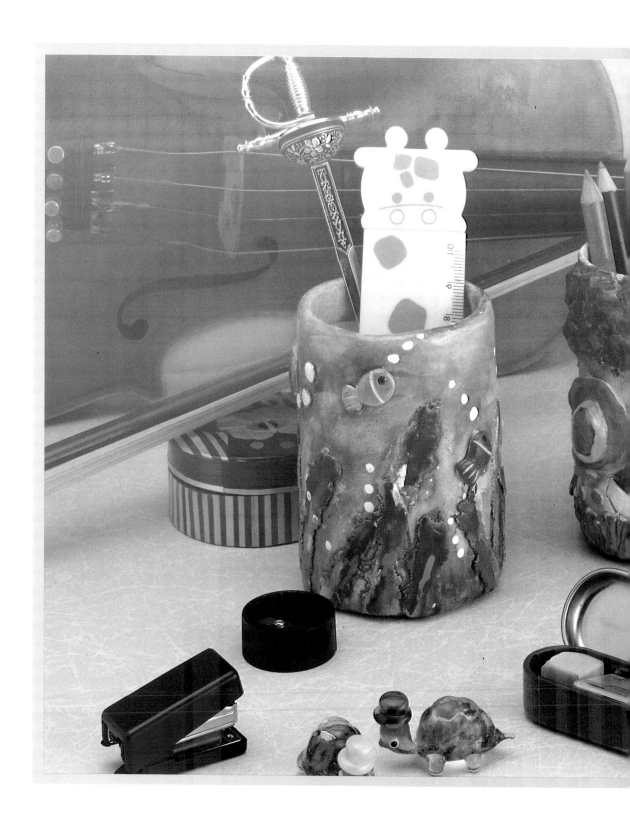

筆筒的製作

☆ 海草筆筒

材料： *1.* 重500公克的紙粘土約1包。
2. 保特瓶空罐1個。

作法要點

海草的形狀，最好手撕下來，不要用刀子切才
會顯得活潑得有生氣；且海草黏上去時，要稍微
有一些水動的感覺，讓作品生動起來。使得海
草筆筒不僅僅是筆筒，更是裝飾品。

包瓶子的做法，請見基本
技法17、18頁。瓶子包好
後，再捏一片厚約0.2cm的
粘土，將其撕下數條長條。

將撕好的長條貼於包好的
瓶子上做為水草。

接著是做小魚，先搓長橢
圓形並壓扁。

在橢圓的兩邊分別斜剪，
剪出魚的雛形。

5. 將魚尾過長部分剪掉。

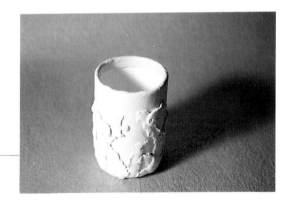

6. 並用細工棒畫出魚鱗、眼睛及尾巴的紋路。

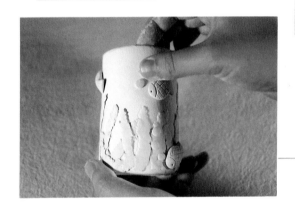

7. 將作好的魚任意貼在瓶子上,並搓數個小圓做為氣泡,裝飾在瓶子上。

8. 作品完成後,置於陰涼處陰乾。

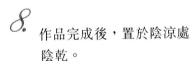

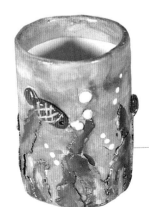

9. 完全風乾後,上您喜歡的顏色,噴上亮光漆即可。

☆ 乘涼筆筒

材料：

1. 重500公克的紙粘土約1 1/2包。
2. 保特瓶空罐1個。

作法要點

先做出大樹，以大樹的大小來衡量乘涼的人的大小，當然，人不要做得太大，才不致讓畫面看起來很擁擠。

上色時，底色可用淡淡的顏色且水分多一點來塗，以突顯大樹、人等的景物。

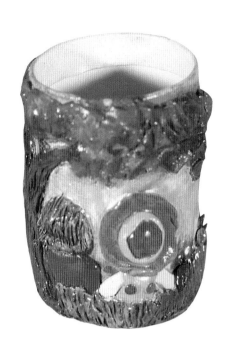

1. 包瓶子做法請見基本技法17、18頁，再搓兩條長條，稍微壓扁，任意貼上，做為大樹。

2. 用細工棒在貼好的長條上，輕劃細紋，做為大樹的樹紋。

3. 取適量大小不一的土塊貼
在樹幹上,做樹葉。

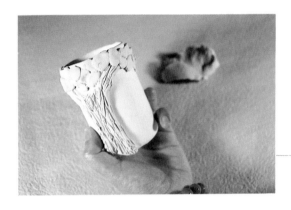

4. 確實將樹葉的部份粘好。

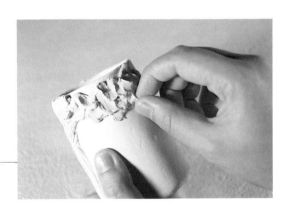

5. 用手以旋轉方式抓出樹葉
的樣子。

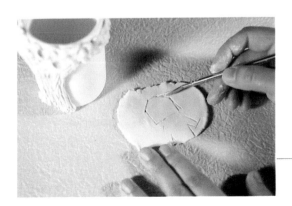

6. 捍一片厚約0.2cm的粘土,
將2個娃娃衣服的外形畫下
來。

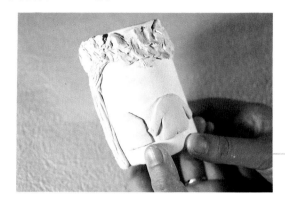

7. 將衣服外形切下並貼在大
樹的旁邊，做娃娃的身體
。

8. 搓一大小適中的圓並壓扁
，做帽子的帽簷。

9. 搓一小圓貼在帽子上，做
帽頂。

10. 搓長條貼在帽頂邊緣，
做為鍛帶的部份。

11. 將做好的帽子貼在身體
上，再搓一圓壓扁貼在
另一個身體上並劃出頭
髮的紋路。

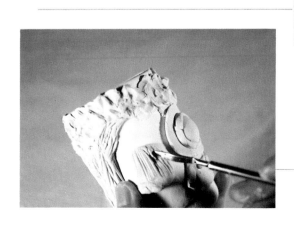

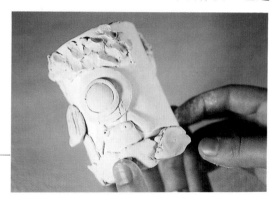

12. 捍厚約0.2cm的粘土，撕成小片貼在筆筒下方，做草原。

13. 用細工棒劃出草的紋路。

14. 搓小圓和細長土條數條，貼在天空做為太陽和太陽的光芒。

15. 完成圖。

16. 等作品完全乾燥後，上完色，再噴上保護漆即可。

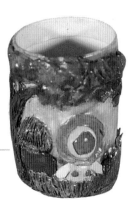

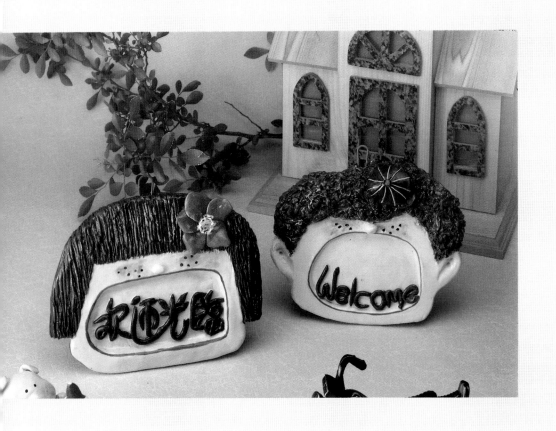

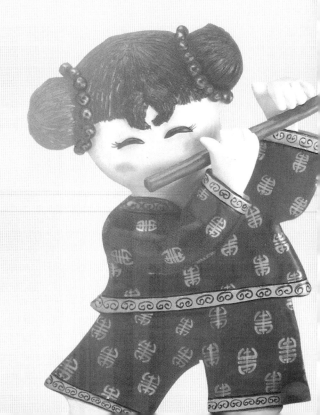

板形的製作

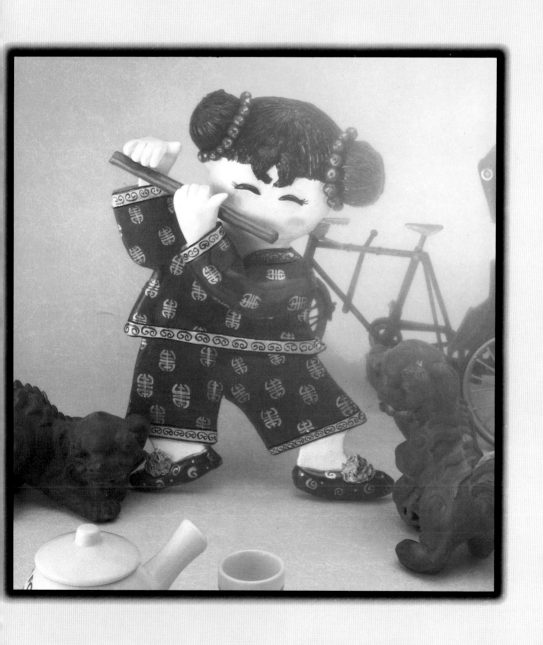

☆ 板 形 （ｗｅｌｃｏｍｅ）

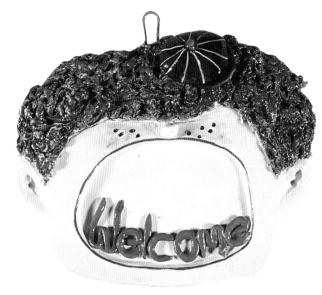

· 紙型請見附錄130頁

材料：

1. 重500公克的紙粘土約1包。
2. 紙型。
3. 彩色迴紋針1支。

作法要點

這是設計掛在門口的作品，因此可依實際需要放大或縮小使用。放在嘴巴內的字，也可自由做變化。

上色時，儘量採用亮麗、生動的顏色，可吸引人們的注意。

1. 在桌面上捍一片粘土，厚約1cm。

2. 將紙型放在捍好粘土上，並將其形狀用細工棒輕輕描下。

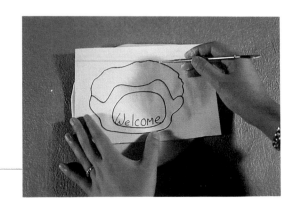

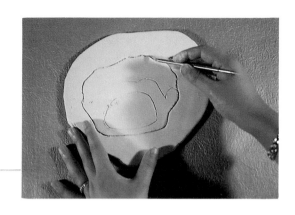

3. 順著粘土上所描圖形的外
形，沿線切下。

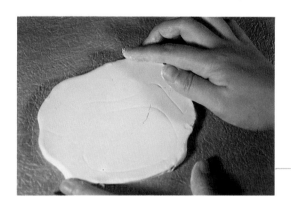

4. 切好後，將多餘的粘土取
下，並用手將所切割的邊
緣修平整。

5. 順著嘴巴的外型，切下深
約板型厚度的1/2的溝。

6. 順著所切好的線，用細工
棒將土刮起。

7. 用手將嘴巴所刮好粗糙的
 部份抹平。

8. 將嘴巴邊緣修平整。

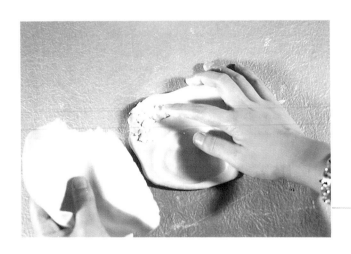

9. 捍厚約0.2cm的粘土,並將
 其撕成一小片一小片貼在
 頭髮的部份。

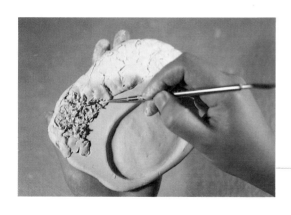

10. 貼好後用細工棒在上面
畫頭髮的紋路。

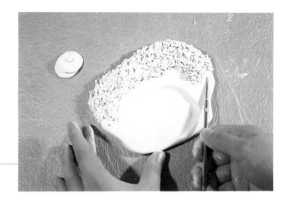

11. 將耳朵點上。

12. 搓大、中、小的圓各一
，將大圓稍微壓扁，並
用細工棒畫帽子的紋路
。

13. 將中圓壓扁，並剪成對
半。

14. 剪下的其中一半貼在大
圓的邊緣,並將小圓貼
於帽頂。

15. 將帽子隨意貼在頭髮上
,並搓小圓貼在臉上當
作鼻子。

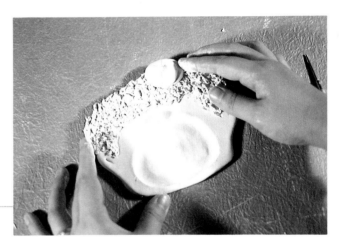

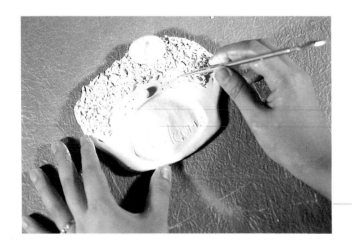

16. 點上適量的雀斑。

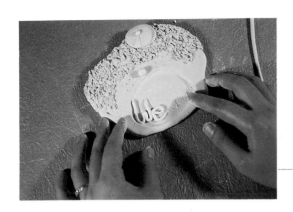

17. 搓細長條，並貼上Welcome
的字樣。

18. 將迴紋針沾膠，從板型
的頂端插入，做為掛鉤
。

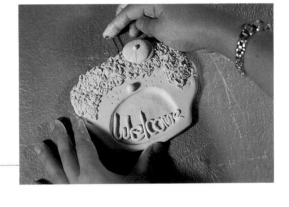

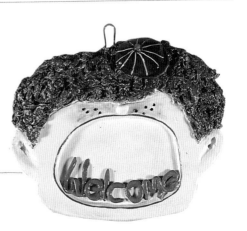

19. 完成圖。

20. 上完顏色後，再噴上亮光
漆，作品就完成了。

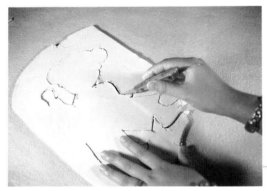

☆吹笛少女

材料：

1. 重500公克的紙粘土約3包。

2. 紙型。

3. 彩色迴紋針1支。

作法要點

笛子裡面要記得放入一根竹簽，讓笛子做起來可以平直漂亮不變形。

頭髮的紋路要畫得細密明顯，塗上黑色後才會漂亮。

上色以中國紅為主，妝點出喜氣的感覺。且顏色要塗得濃厚才好看。

· 紙型請見附錄131頁

1. 捍厚約0.5cm的粘土，將紙型放上去，描出外形。再將粘土片上描好的圖形沿線切下。

2. 將切好的土台稍微修整。

58

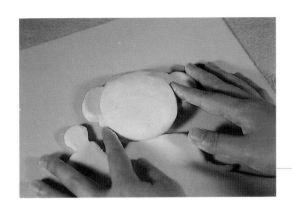

3. 搓一個大圓稍微壓扁，貼
　 上做為臉的部份。

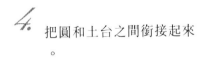

4. 把圓和土台之間銜接起來
　 。

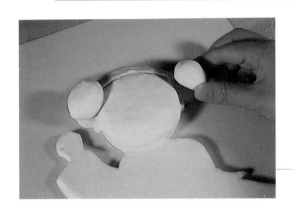

5. 搓兩個大小適中的圓貼在
　 頭的兩側，再搓一長條貼
　 在頭上，做為頭頂和頭髮
　 的部份。

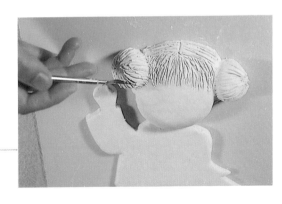

6. 將頭髮部份的紋路畫出來
　 ，並搓2個水滴貼上做瀏海
　 。

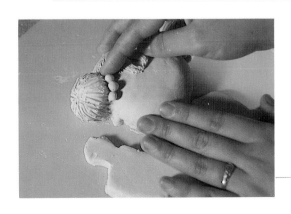

7. 搓數個小圓，貼在髮髻上
　 做為髮飾。

59

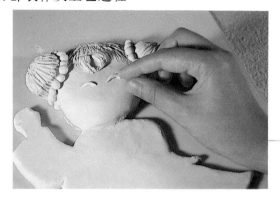

8. 搓兩條細長條貼在臉上，
做為眼睛。

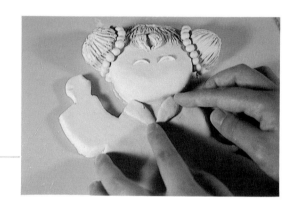

9. 搓水滴兩個稍微壓扁，貼
在臉的下面，做為衣領。

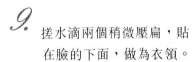

10. 搓一長條，尾端用手指
輕壓扁。

11. 在45°角處斜剪，再在
90°角處直剪做出大拇
指。

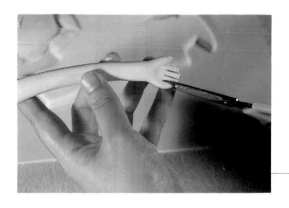

12. 把剩餘的部份等分，剪
出另外四隻指頭。

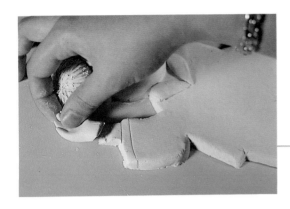

13. 將手掌與手接合處斜剪並貼上。

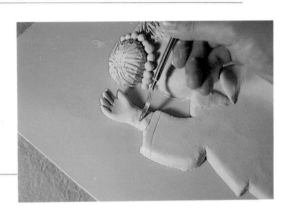

14. 把手與土台部份銜接起來。

15. 捍一片薄長土片,並把另一隻手用長土片包起來。

16. 在手的肩膀適當長度處斜剪,並貼在板型手臂的位置。

17. 貼上並銜接。

18. 搓一長條,並取一長度
適中的竹簽,沾膠壓入
長土條裡。

19. 用粘土把竹簽包起來,
搓平整。

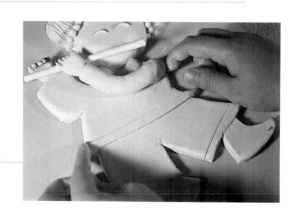

20. 包好後放兩手間,做為
笛子。

21. 搓一細長土條稍微壓扁
貼在上衣的下襬。

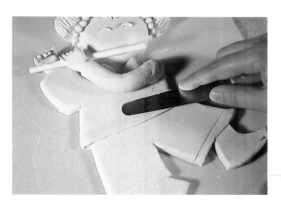

22. 並將長土條上緣與土台
銜接起來。

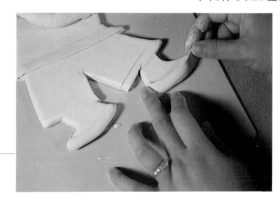

23. 搓兩條細長土條稍微壓扁，貼在腳的地方做為鞋子的部份。

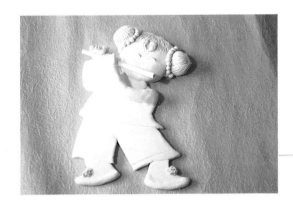

24. 搓兩個小圓貼在鞋尖。

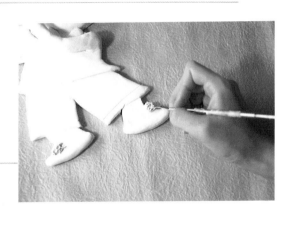

25. 用細工棒挑出鞋球的花紋。

26. 完成圖。

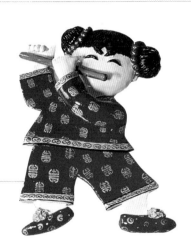

27. 上色作品。

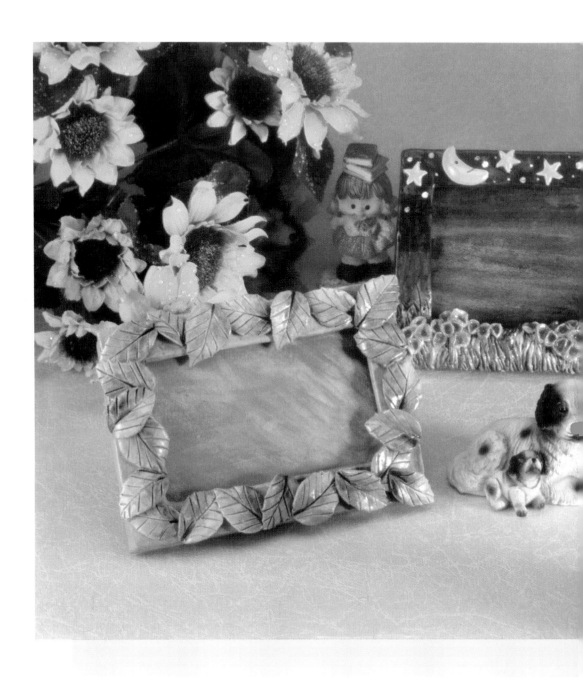

相框的製作

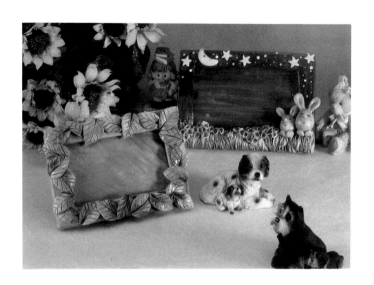

☆ 葉子相框

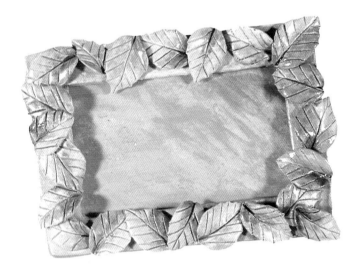

材料：

1. 重500公克的紙粘土約2包。
2. 3x5相片一張。

作法要點

相框框面上的葉子數量隨意，可緊密的黏貼，也可以散開的黏貼。葉子的大小最好有區別，黏貼起來才會顯得活潑生動。

上色時，可以綠色調上土黃色、咖啡色或其它顏色變化出不一樣的綠色，讓相框更加生動，襯托照片更加出色。

1. 捍厚約0.5cm的粘土，在粘土上輕描二個比要放的照片稍大的長方形。

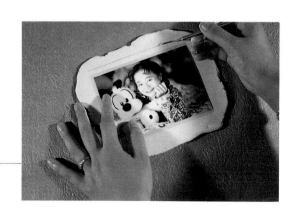

2. 在其中一塊切好的粘土上輕描比所要放的照片稍小的長方形並切下。

3. 搓水滴形壓扁,做葉子。

4. 劃葉子的紋路。

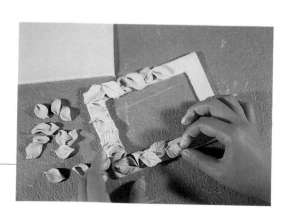

5. 將所做好的葉子,隨意的
貼在框上。

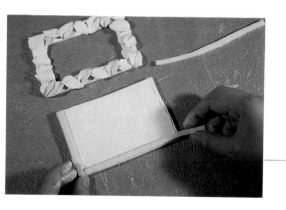

6. 在相框底板的三邊貼上長
條。

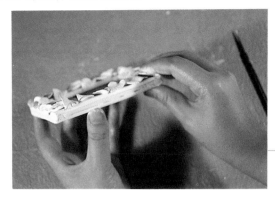

7. 將框貼在底板上。

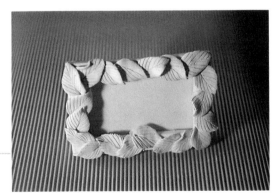

8. 切下一塊長方形的粘土，
並稍微壓一下角度。

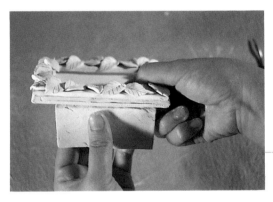

9. 將其貼在相框背後，即成
腳架。

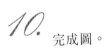

10. 完成圖。

11. 待乾燥上色後，再噴上
亮光漆即可。

☆ 兔子相框

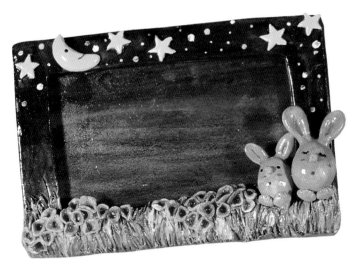

材料：

1. 重500公克的紙粘土約2包。
2. 牙籤2支。
3. 3x5相片一張。

作法要點

相框的大小，最好用實際相片爲標準，做好的相框要放入相片時，才不需要再裁剪相片。

相框框面和底板之間的距離一定要留得恰到好處，也就是介於相框框面和底板之間的黏土條要粗些，且接合時不要太用力壓擠。

1. 捍厚約0.5cm的粘土，在粘土上輕描大小適中的框和底板各一。

 2. 將其描好的圖片切下，去除多餘的粘土。

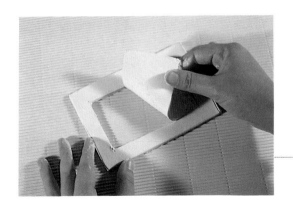

3. 將內框描好切下並把多餘
的部份拿掉。

4. 切好的框邊稍微修整抹
平。

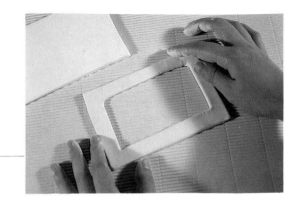

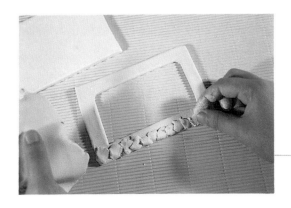

5. 捍厚約0.2cm的粘土，撕一
片一片貼在相框下方。

6. 用細工棒劃出草的感覺。

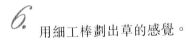

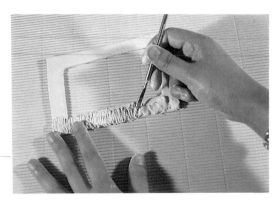

7. 搓二個水滴形和一個橢圓
，並將水滴壓扁。

8. 用細工棒在水滴尾端輕壓
，做為兔子的耳朵。

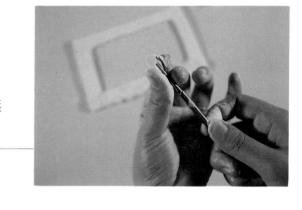

9. 在橢圓頂端戳兩個洞。

10. 將做好的耳朵沾膠貼在
橢圓頂端。

11. 將耳朵與身體的部份銜
接順平。

12. 搓小圓二個稍壓扁,並
用細工棒輕壓,做出腳
的部份。

13. 把做好的腳貼在身體上
。

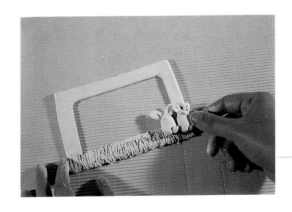

14. 並搓一小圓貼上做為鼻
子。再將做好的兩隻兔
子貼在草地上。

15. 搓小圓壓扁,用筆管壓
出花心的部份,做小花
。

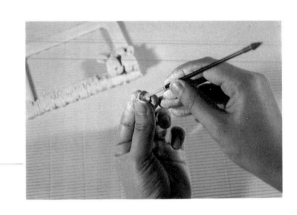

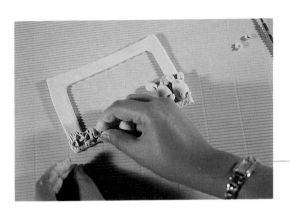

16. 把做好的小花貼在草地
上。

17. 隨意的將小花裝點在草
叢間。

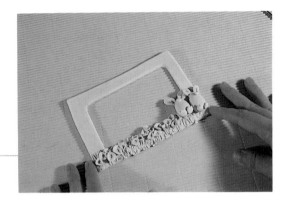

18. 搓一個兩端稍尖的水滴
壓扁,做月亮。

19. 畫上眼睛,嘴巴。

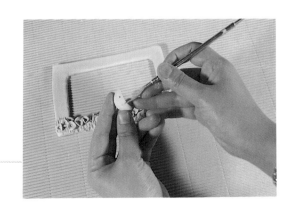

20. 搓小圓,並在小圓上點
出星星的五個角。

21. 剪出星星的形狀。

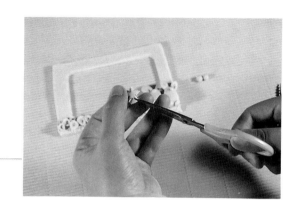

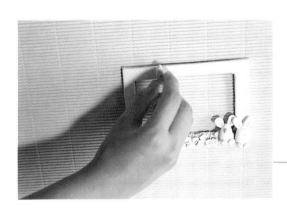

22. 將月亮貼在天空上。

23. 把做好的星星任意貼在
框的上端天空上。

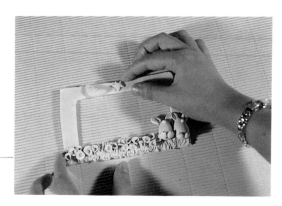

24. 將做好腳架貼在相框背部下方。

25. 把相框靠在牆邊待乾。

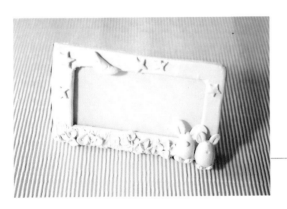

26. 完成圖。

27. 上完顏色之後，噴上亮光漆即成。

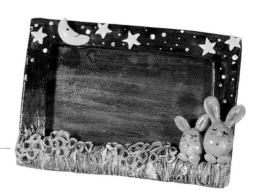

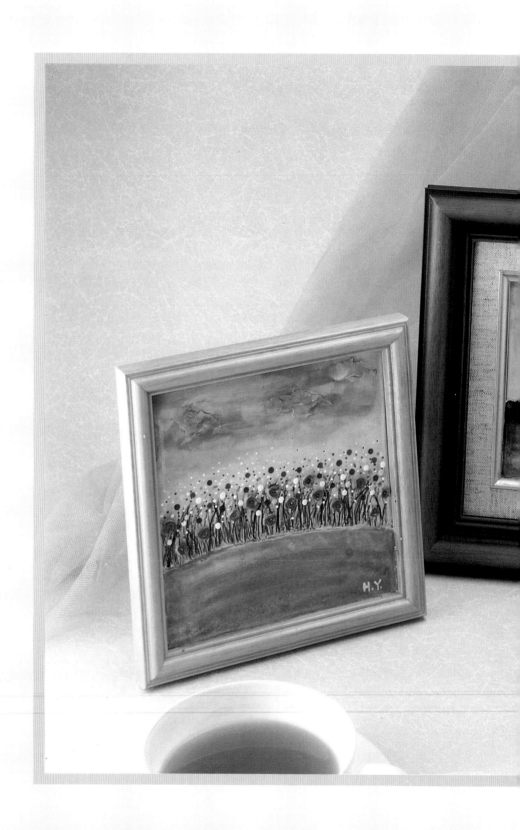

小框的製作

小花框

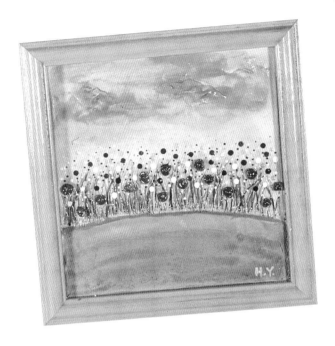

材料：

1. 重500公克的紙粘土約1包。

2. 15x15cm的畫框一個。

3. 吸管或原子筆心一支。

作法要點

畫面上樹木和房屋，不需要做得太厚，完成品才不會有笨重的感覺。

上色採暖色系，讓整幅畫溫馨起來，不論放在客廳、廊道、臥房都很適合。

 取適量土，捍成厚約0.2cm的薄片。

 在小框的木板上，均勻的塗上一層稀釋膠，再將捍好的薄片放到木板上。

3. 用粘土棒在土片上輕輕的
 捍過,將空氣壓出來。

4. 用左手撐住木板,用右手
 將多餘的粘土撕掉。

5. 將舖好粘土的木板放到框
 上。

6. 用釘槍將木板與框釘牢。

7. 再捍厚約0.2cm的薄片,放
 到小框上,描出小山坡的
 大小和形狀。

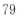

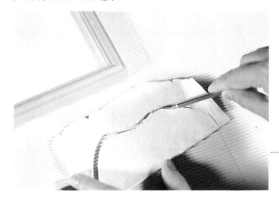

8. 將描好形狀的薄片取下，
並將小山坡的形狀切下。

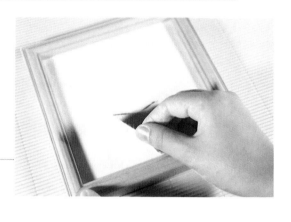

9. 將小山坡粘在小框下方。

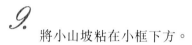

10. 用數隻牙籤，同時畫出
草的紋路。

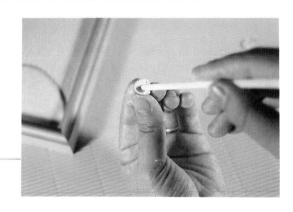

11. 搓小圓，壓扁，用吸管
做出小花。

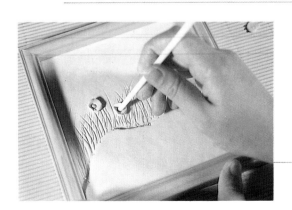

12. 將大小不一的小花粘在
草的部份。

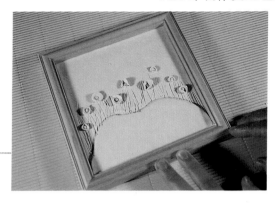

13. 確定全部的小花都已粘好。

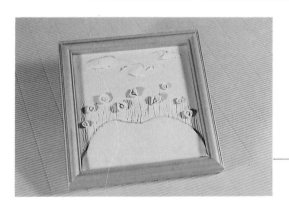

14. 取小量土,搓成小長橢圓形,再壓扁。

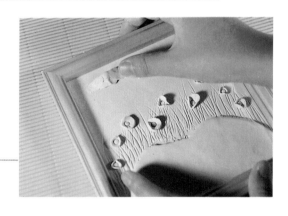

15. 將小長橢圓形的土粘到天空上,做雲朵。

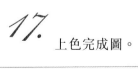

16. 完成圖。

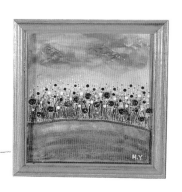

17. 上色完成圖。

☆ 風 景 框

材料：

1. 重500公克的紙粘土約1包。
2. 15x17cm的畫框一個。

作法要點

製做此類小品框時，要留意天和
地的多寡，不要讓主要的景物
太大，才不會讓畫面有壓迫感
。（主要景物約占整個畫面的
1/3為最恰當。）

在木板舖上粘土到粘山坡
的做法同小框1～9的做法
。

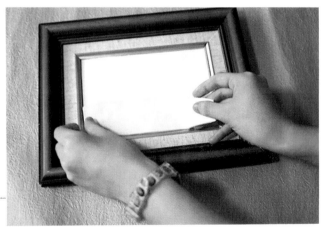

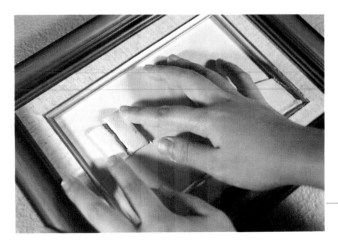

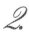

捍厚約0.5cm的粘土，切下
兩個粗細不一的長方形粘
在山坡的左邊。

3. 在長方形上面,用工具畫出樹幹的紋路。

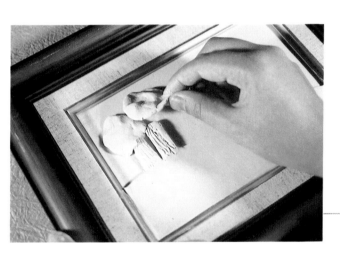

4. 搓2個大小不一的圓球,壓扁,粘在樹幹上方,做樹葉。

5. 用工具以轉圈圈的方式畫出樹葉的樣子。

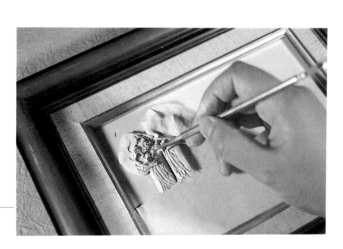

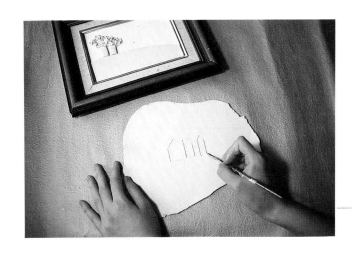

6.
捍厚約0.2cm的粘土，畫出
房子的形狀，切下來後粘
在小山坡的右邊。

7.
切下來後粘在小山坡的右
邊。

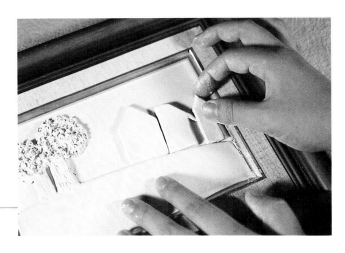

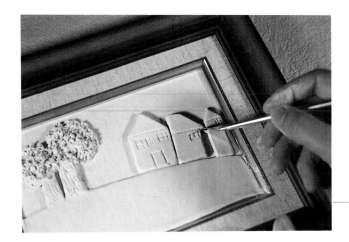

8.
用工具勾出房子上門和窗
户的形狀。

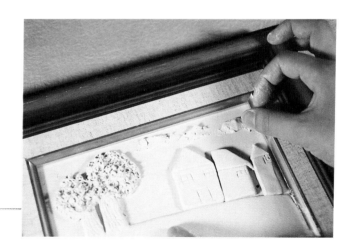

9. 取任意形狀的小塊粘土，
粘在天空上做雲。

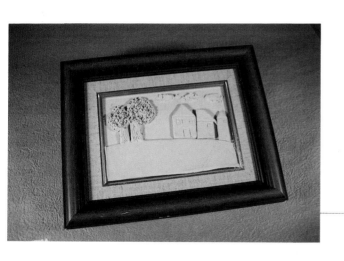

10. 完成圖。

11. 待乾後，上完顏色，噴
上透明漆就完成了。

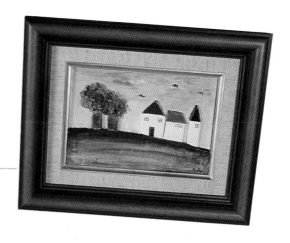

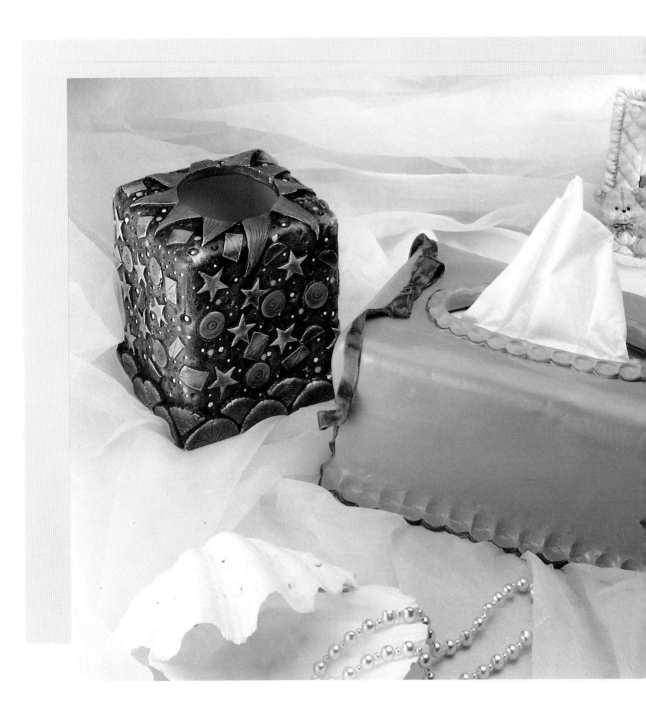

面紙盒的製作

☆長方形面紙盒

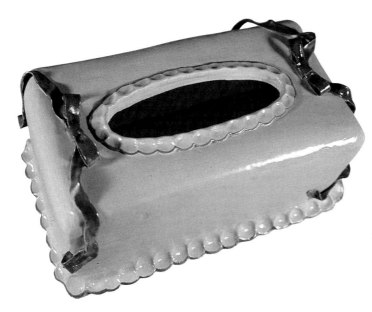

材料：

1. 重500公克的紙粘土約3包。
2. 長方形面紙盒模型一個。
3. 保鮮膜一大張。
4. 報紙3大張。

作法要點

因為完全用紙黏土一體成型做的，所以紙黏土底板的厚度一定要夠厚，而且務必要捍得很均勻平整，不要凹凸不平，完全乾燥後才不會扭曲變形。上色時可用同色系，也可選擇對比色。

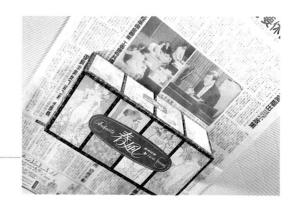

1. 用報紙將面紙盒包起來，包好後再用保鮮膜包一層。

2. 捍一片粘土厚約0.5cm，大小以可將面紙盒包起來為準。

3. 捍好後，將粘土放在面紙
盒上，並其包起來。

4. 將面紙盒的四個角抓出來
。

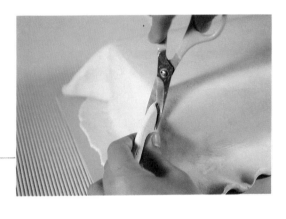

5. 用剪刀將剛剛四個角抓出
後多餘粘土的部份剪掉。

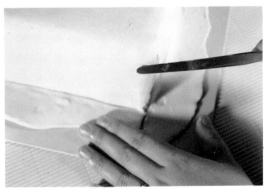

6. 用切刀將剛剪過的部份稍
微修整。

7. 將面紙盒下緣多餘粘土的
部份切掉。

Part 2. 製作及上色過程

8. 取一面紙盒蓋放在包好粘土的面紙盒上，將其外形描下。

9. 沿所描的線切下，並將其切除的土片取下。

10. 將切好的邊緣稍微修整一下，做出面紙抽取口。

11. 搓一長度為面紙盒整圈的長度且粗細適中的長土條。

12. 將長土條稍微壓扁，並將其貼在面紙盒下緣的地方。

13. 將長土條上端部份與面
紙盒順平。

14. 面紙盒蓋部份亦搓一大
小適中的長土條，並貼
上，在長土條上用手指
壓出紋路。

15. 面紙盒下緣部份也用手
指壓出紋路。

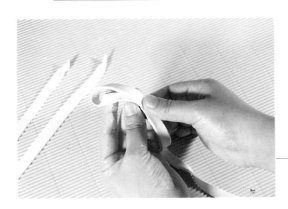

16. 捍厚約 0.2cm 的粘土，
切成數條長條，將長條
尾端對摺。

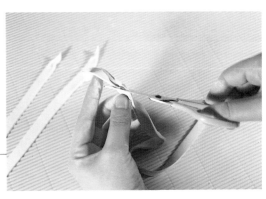

17. 用剪刀斜剪，即成蝴蝶
結的耳朵部份。

Part 2. 製作及上色過程

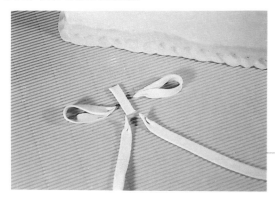

18. 重覆17的步驟,做出兩
片耳朵,二條帶子及一
段要包住帶子的長土條
。

19. 將蝴蝶結的兩片耳朵對
貼,再把兩條帶子貼在
後面,上面用一小段長
條包住,即成一完整的
蝴蝶結。

20. 做好兩個蝴蝶結後,將
其一邊一個貼在面紙盒
的兩端。

21. 完成圖。

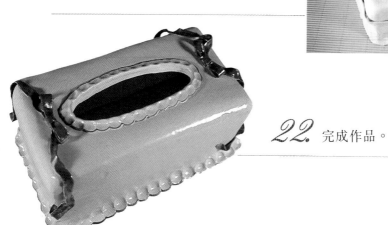

22. 完成作品。

☆ 正方形面紙盒

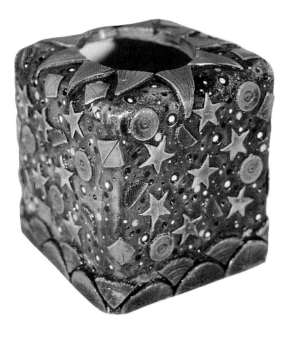

材料：

1. 重500公克的紙粘土約2包。
2. 正方形面紙盒模型一個。
3. 大小不一的圓型盒蓋3種。
4. 竹籤、牙籤各一支。
5. 保鮮膜一大張。
6. 報紙3大張。

作法要點

面紙盒上裝飾的圖案，星星、圓、半圓……等
的數量可多一些，黏貼上去時，可讓它變得豐
富且多彩多姿。
上色時，可先在底色塗上較深的顏色，在裝飾
的圖案上，塗上較鮮艷的顏色，兩相對照，讓
面紙盒變得古典且耐人尋味。

1. 捍厚約0.5cm的粘土，將包
 好的正方形面紙盒包起來
 ，並把多餘的土處理掉，
 修整切割的部份，將盒蓋
 的洞切出來。

2. 用畫筆的尾端在面紙盒上
 輕點花紋。

3. 點好花紋的面紙盒。

4. 捍一片厚約0.2cm的粘土，
取一大小適中的圓形瓶蓋
在粘土上壓出數個圓，將
其切下並分對半。

5. 用切刀在半圓的邊緣輕壓
凹痕。

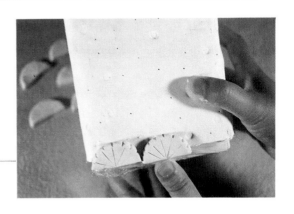

6. 將做好的半圓貼在面紙盒
的下緣。

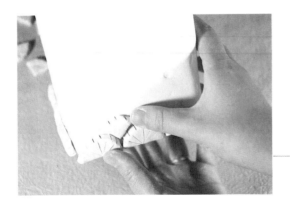

7. 把做好的半圓貼上兩層。

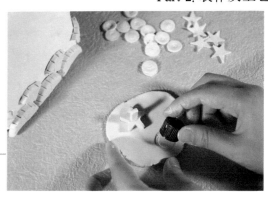

8. 做一些星星，小圓，半圓
備用。

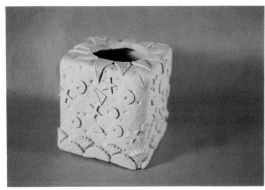

9. 捍一片土，切下數個三角
形。

10. 將切好的三角形在盒蓋
的邊緣，並將剛做好的
星星等圖形，參差貼在
面紙盒身空白的部份。

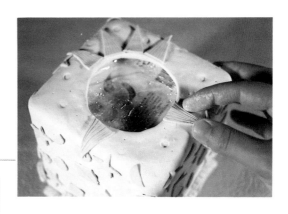

11. 完成圖。

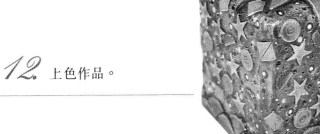

12. 上色作品。

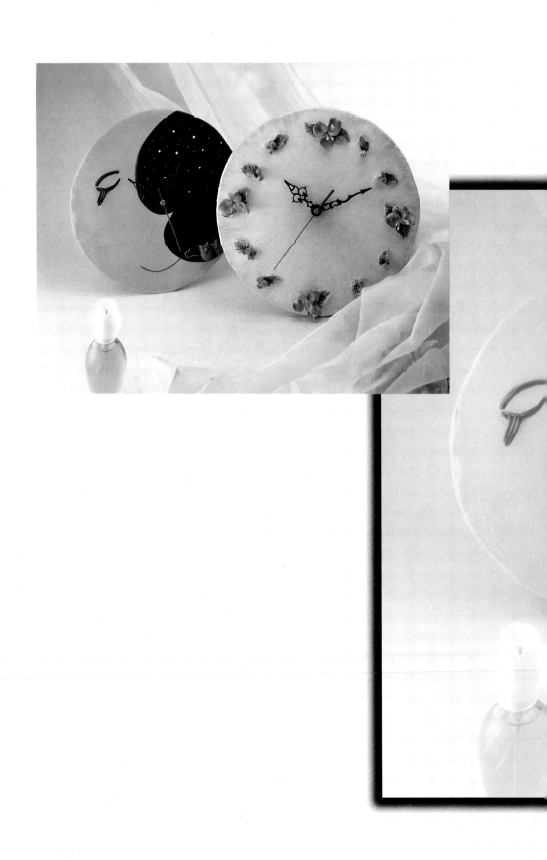

時鐘的製作

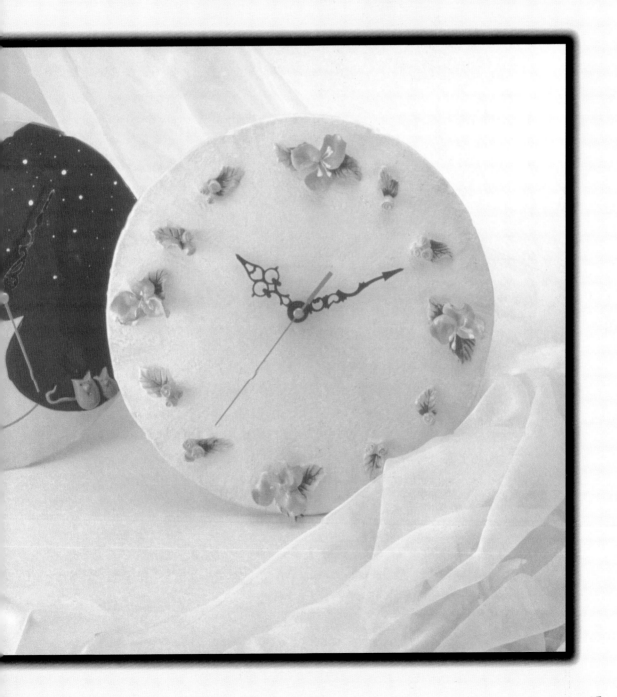

☆ 月亮鐘

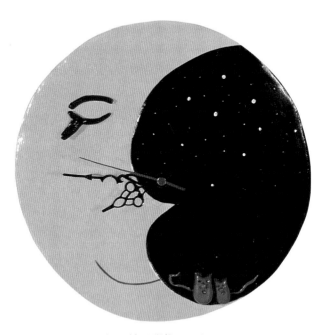

・紙型請見附錄130頁

材料：

1. 重500公克的紙粘土約3包。
2. 牙籤數支。
3. 時鐘機心一組。
4. 筆管一支。

作法要點

紙黏土的底板一定要夠厚，作品完全乾燥後才不會變形。另外，時鐘底板裝機心的地方，要預先挖直徑約1cm的洞，（注意不要挖得太小），才能把時鐘的機心裝上去。

上色時可以寒色系表現夜晚寧靜的感覺，在點星星時可用牙籤或竹籤代替水彩筆，讓點出來的星星呈現圓點的感覺。

1. 取大約2包人形土，捏成厚約1cm的土台，將月亮鐘的紙型放上去，用工具將形狀描下來並下，週邊的切割痕跡修平。

 用筆管將裝鐘心的地方戳洞。

3. 取少量土，搓成細長條，
做眼睛和睫毛、眉毛。

4. 取適量土，搓成水滴形，
將較瘦一端上方兩側抓出2
個耳朵狀。

5. 搓小圓做鼻子，搓細長土
條做尾巴，再用牙籤戳出
眼睛和嘴巴，將二隻老鼠
粘在月亮的下方便完成。

6. 完成圖

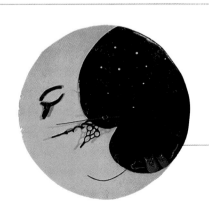

7. 上色完成圖。

99

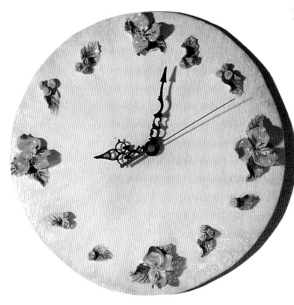

☆ 花鐘

材料：

1. 重500公克的紙粘土約3包。
2. 時鐘機心一組。
3. 筆管一支。

作法要點

用花來表現時鐘的數字部份，所以大花不要做
得太大，以免影響時鐘的準確性。
上色時，選亮色或暗色皆可；但如果選亮色，
時鐘的指針可用淺色，反之亦然。

1. 捍厚約1cm的土台，切下圓
 形，在中心用筆管戳洞。

2. 搓水滴，壓薄，將水滴尖
 端抓起來，做花瓣，3片花
 瓣粘成一朵花。

3. 搓水滴，壓扁，用工具畫
 出葉脈，做葉子。

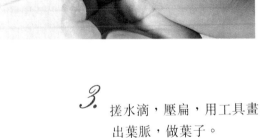

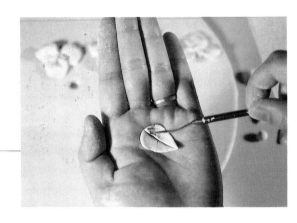

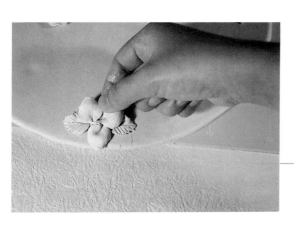

4. 將大花和葉子粘在3、6、9、12點鐘的位置。

5. 搓長條，壓薄，從一端捲包到另一端，做小花，將葉子粘在其餘整點的位置。

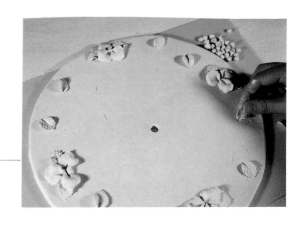

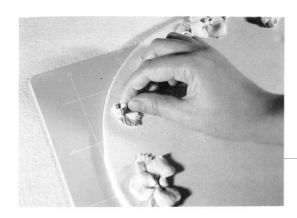

6. 將小花粘在步驟5的葉子上。

7. 完成圖。

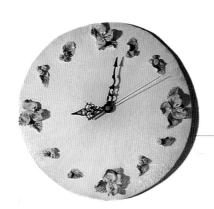

8. 上完顏色及亮光漆就大功告成。

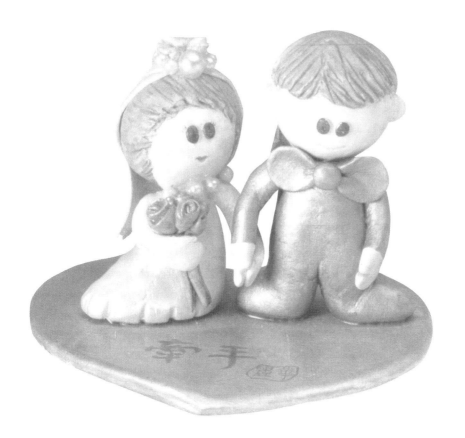

豊娃娃的製作

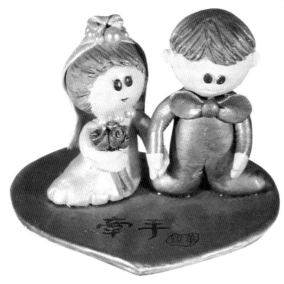

☆ 小新人

材料：

1. 重500公克的紙粘土約1 1/2 包。
2. 牙籤數支。
3. 假水珠大小各數顆。

作法要點

在做小新人時，要注意頭和身體的比例。且頭和身體中間要記得插入一支牙籤固定。新娘和新郎的的身高也要注意，以可愛爲主。
上色時，新郎用重色，新娘用淺色且以粉色爲主，妝點出新婚愉悅的感覺。

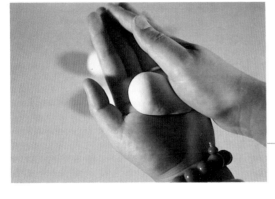

1. 搓一稍大的水滴和一個圓。

2. 將水滴較圓的部份稍微壓一下，並用細工棒在邊緣壓出凹痕。

3. 在頭與身體的中間插隻沾膠牙籤接起來。

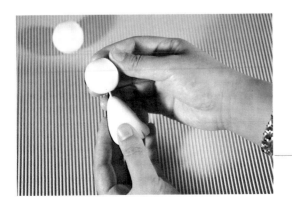

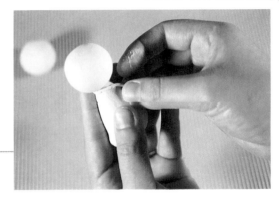

4. 搓一細長條，圍在頭與身
 體之間。

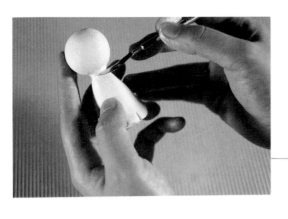

5. 用細工棒將細土條與身體
 、頭銜接起來。

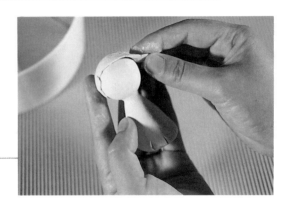

6. 搓一長條壓扁，貼在頭上
 ，做頭髮。

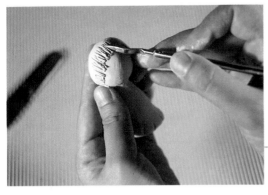

7. 用細工棒畫出頭髮的部份
 。

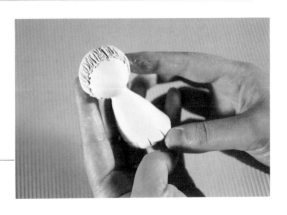

8. 做好頭髮的小新娘。

Part 2. 製作及上色過程

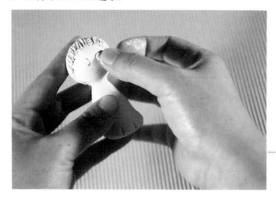

9. 搓兩個小圓貼上，做為眼睛。

10. 搓兩條長條，前端稍壓扁，做手。

11. 斜剪 45° 角剪一刀，再 90° 角直剪一刀，剪出大拇指。

12. 剩餘部份等分，剪出另四隻手指頭，做好後備用。

13. 搓一細長條。

14. 將長條壓扁，準備做小
玫瑰花。

15. 從尾端圈起。

16. 圈好後，末端沾膠貼緊
，做成小玫瑰花。

17. 搓一細長條。

18. 貼在做好的花的下端，
做為花梗。

Part 2. 製作及上色過程

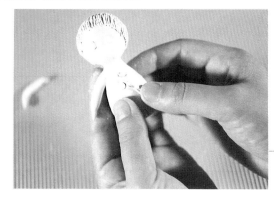

 將手貼上，將做好的花束一併貼上。

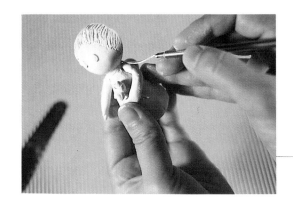

 將另一隻手也貼上，做抱花狀。

將兩手手臂，身體銜接起來。

捍厚約 0.2cm 的粘土，切下一片大小適中的土片。

將切好的土片，在上端的地方依序打小摺。

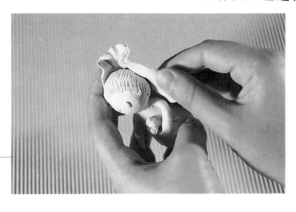

24. 將摺好的長條貼在小新娘頭上,做為婚紗。

25. 在婚紗的的週圍貼上一圈水珠做裝飾。

26. 新郎的作法與Part Ⅰ基本技法中立體人形(P.26)的作法相同,做領結貼上即可。

27. 捏一片厚約 0.5cm 的粘土。

28. 切下一片心形的土台。

Part 2. 製作及上色過程

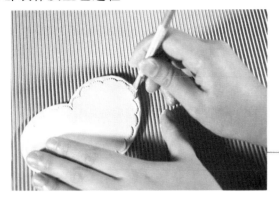

29. 在心形的土台邊緣，壓上自己喜歡的印花。

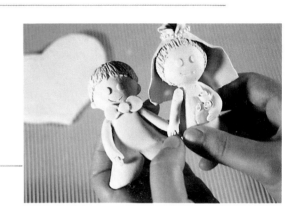

30. 將小新郎與小新娘的手貼上。

31. 把小新人貼在做好的土台上即可。

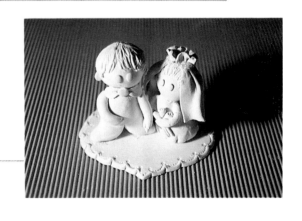

32. 完成圖。

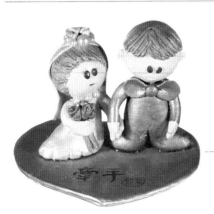

33. 上完喜歡之顏色，噴上亮光漆即可。

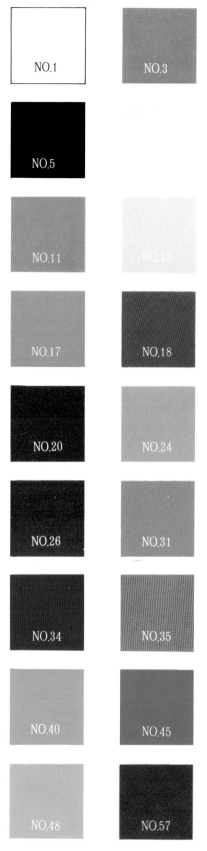

LU LU Color

NO.1
NO.3
NO.5
NO.11
NO.12
NO.17
NO.18
NO.20
NO.24
NO.26
NO.31
NO.34
NO.35
NO.40
NO.45
NO.48
NO.57

上色技巧

　　往往有很多人以為做紙粘土時，捏塑技巧比上色技巧重要，其實兩者之間同樣重要，相輔相成。因為捏塑技巧固然重要，但上色技巧卻關係著整件作品的成敗，是以需要掌握以下幾個重點：

1. 需待作品完全乾燥之後才可上色。
2. 以水性原料為最理想的上色原料。
3. 上色時切勿在作品表面重覆塗刷。
4. 上色時，若不小心沾染了其它顏色，一定要先清洗乾淨，再重新上色。
5. 上色完畢，待作品上的顏色完全乾燥之後，再均勻的噴（塗）上保護漆。

☆水草筆筒 上色示範

準備材料：

- ●PADICO套筆
- ●調色盤
- ●水盤
- ●抹布
- ●LU LU color NO.48
- ●LU LU color NO.45
- ●LU LU color NO.11
- ●LU LU color NO.57
- ●LU LU color NO.18
- ●LU LU color NO.34
- ●LU LU color NO.1
- ●LU LU color NO.17
- ●LU LU color NO.20
- ●LU LU color NO.24
- ●亮光噴漆

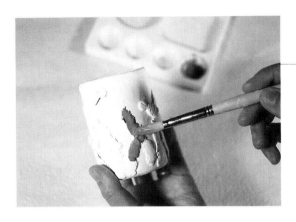

1. 調深淺不一的綠色，畫水草。
a.深綠色＋深咖啡色
b.綠色＋淺咖啡色
c.淺綠色＋土黃色

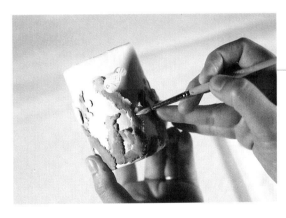

2. 水草的綠色畫好之後，再用土黃色在水草上局部勾邊。

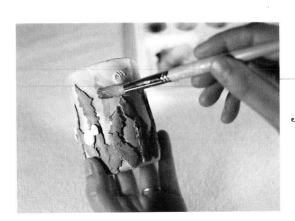

3. 調淡藍色（藍色＋白色）畫海水部份。

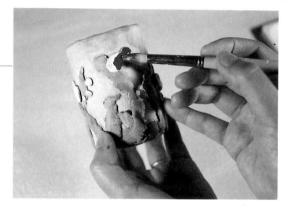

4. 用鮮亮的顏色畫魚。

5. 用白色畫氣泡。

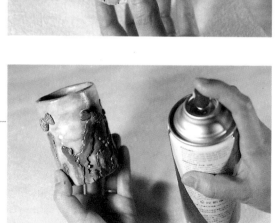

6. 待顏色完全乾燥之後，噴
上保護漆。

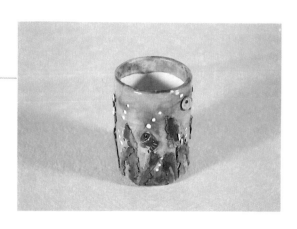

7. 完成圖。

☆兔子相框上色示範

準備材料

- PADICO套筆
- 調色盤
- 水盤
- 抹布
- LU LU color NO.7
- LU LU color NO.17
- LU LU color NO.48
- LU LU color NO.11
- LU LU color NO.34
- LU LU color NO.5
- LU LU color NO.3
- LU LU color NO.1
- 亮光噴漆

1. 用金黃色（黃色＋橘色）畫小花。

2. 均勻的將全部的小花塗好。

3. 調草綠色（綠色＋土黃色）。

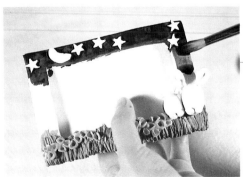

4. 用深藍色（藍色＋黑色）畫天空。

5. 用金黃色（黃色＋橘色）
 畫星星和月亮。

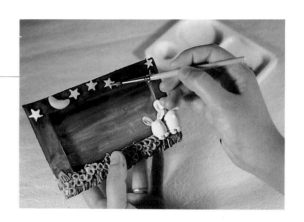

6. 用灰色畫兔子。

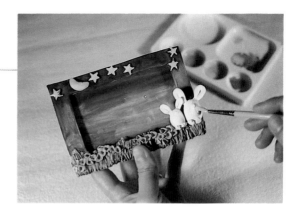

7. 用竹籤沾白色點小星星。

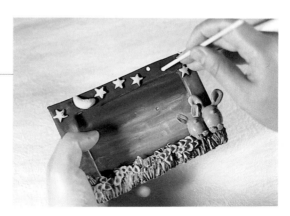

8. 全部畫好待水彩完全乾燥
 後，再噴上保護漆，便是
 完成圖。

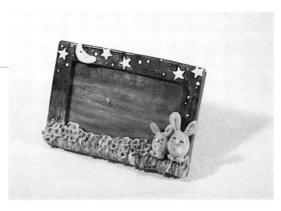

☆ 長方形面紙盒 上色示範

準備材料

- PADICO套筆
- 調色盤
- 水盤
- 抹布
- LU LU color NO.48
- LU LU color NO.11
- LU LU color NO.45
- LU LU color NO.57
- LU LU color NO.5
- 亮光噴漆

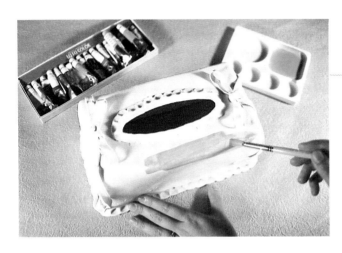

1. 把淡綠色＋土黃色調成草綠色，先上面紙盒盒蓋部份。

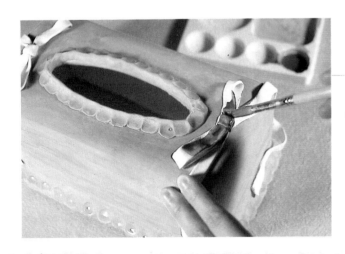

2. 面紙盒盒蓋部份塗完之後，再調深綠色（綠色＋深咖啡＋黑色）上蝴蝶結。

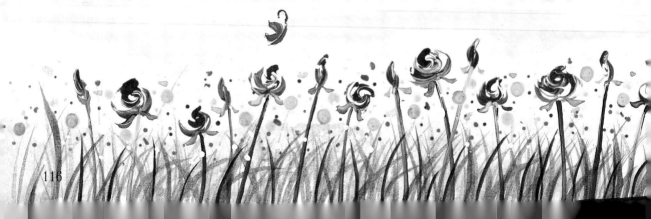

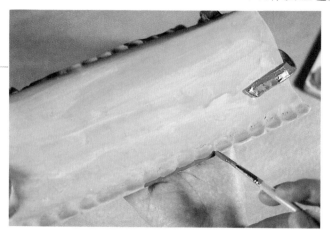

3. 用與蝴蝶結同樣的綠色勾
邊。

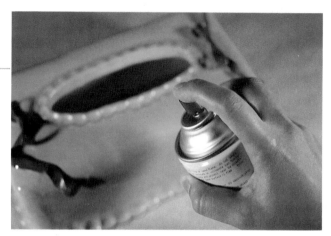

4. 待水彩完全乾燥後，噴上
保護漆。

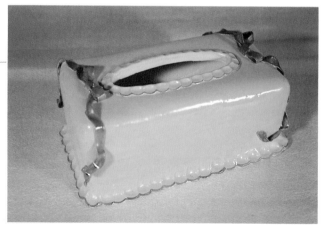

5. 完成圖。

117

☆ 月亮鐘上色示範

準備材料

- ●PADICO套筆
- ●調色盤
- ●水盤
- ●抹布

- ●LU LU color NO.34
 （亦可NO.40+NO.50）
- ●LU LU color NO.7
- ●LU LU color NO.5

- ●LU LU color NO.3
 （亦可NO.5+NO.1）
- ●LU LU color NO.20
- ●LU LU color NO.1

- ●時鐘機心
- ●亮光噴漆

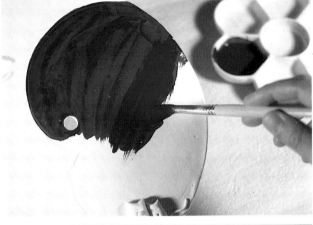

1. 先調深藍色（藍色＋黑色），上天空部份。

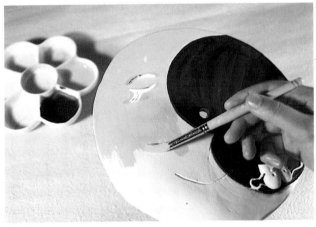

2. 用金黃色塗月亮。

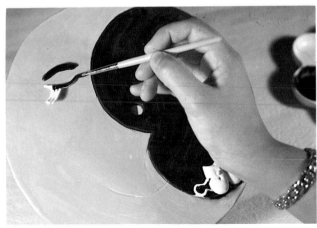

3. 用黑色畫眼睛和睫毛，用紅色畫嘴巴。

4. 用灰色（黑色＋白色）畫
老鼠。

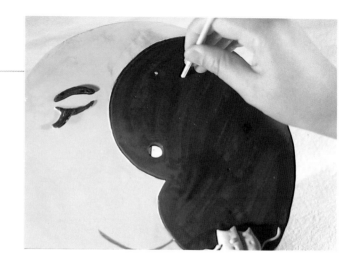

5. 以竹籤沾白色點星星。

6. 水彩全乾之後，噴上保護
漆，再裝上鐘心即可。

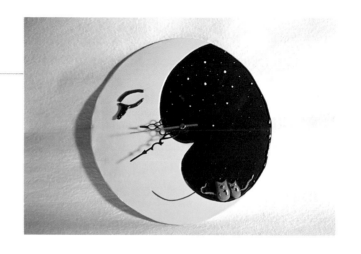

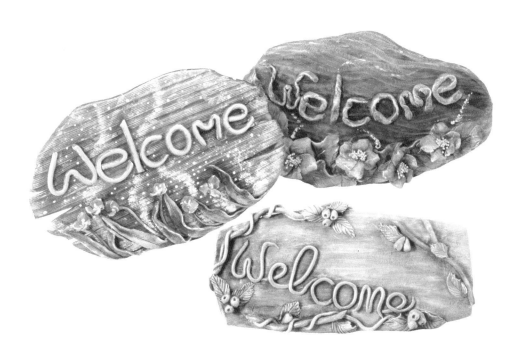

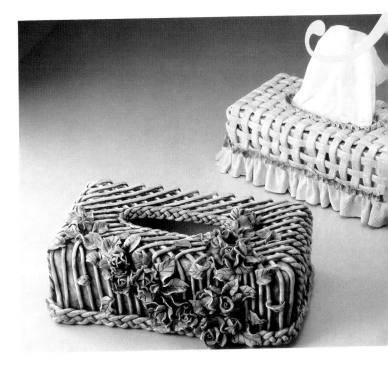

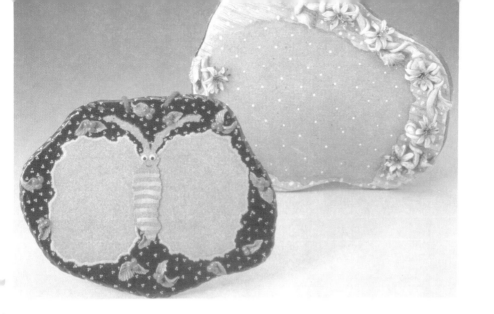

Part 3

Part 3 作品集錦

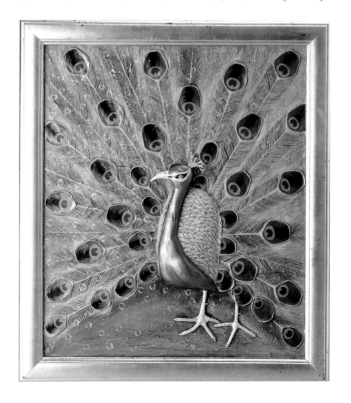

作品集錦

　　各位朋友，在學會了前面15種作品作法之後，會不會還想以此為基礎，做出其它的造型呢？為此，我們特別將這15種作品的延伸作品收錄在作品集錦裡，希望各位朋友能學得更多、做得更好，更有信心…

以花和果子為主題的Welcome **掛牌**

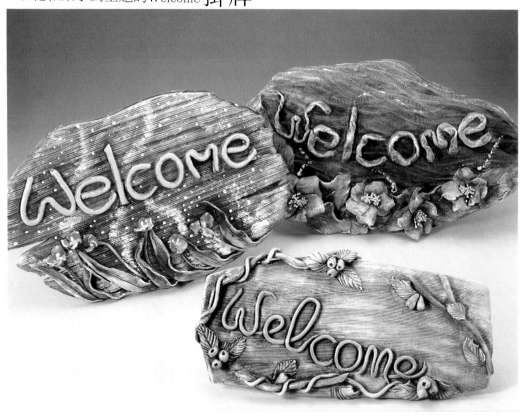

　　——可充份表現出店家迎賓的熱忱。

各式造型的 **相框**

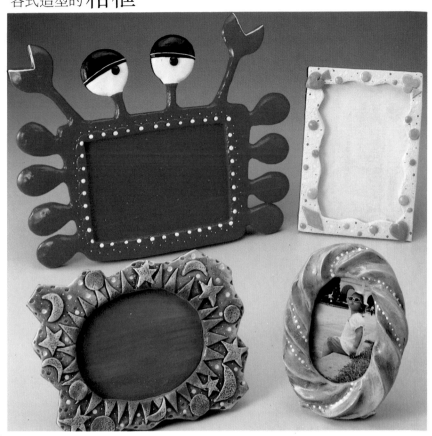

——襯托照片更出色。

立體造型娃娃

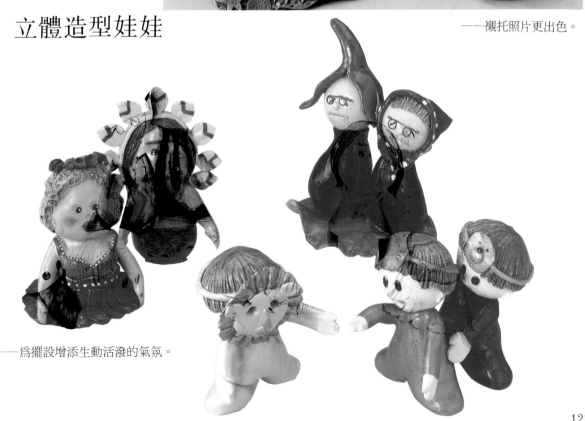

——為擺設增添生動活潑的氣氛。

以花果、動物與十二生肖爲主題設計的 **時鐘**

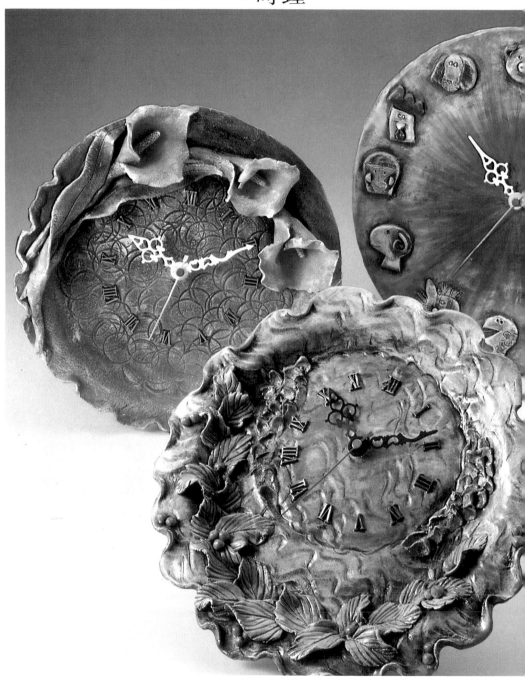

——不僅僅是時鐘更是漂亮的掛飾，讓看時間成爲一種樂趣。

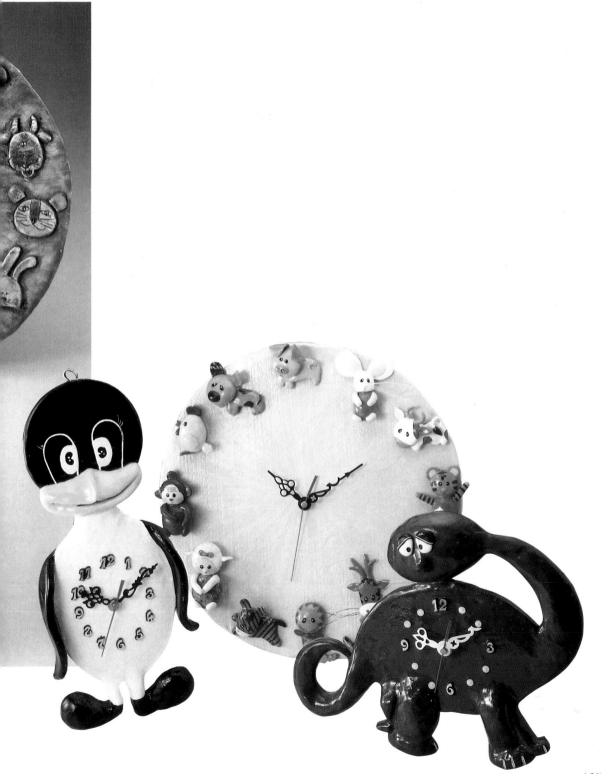

美麗的**面紙盒**

獨特的**留言板**

——不論擺在客廳、飯桌或臥室，除了實用價值外，更是賞心悅目的裝飾品。

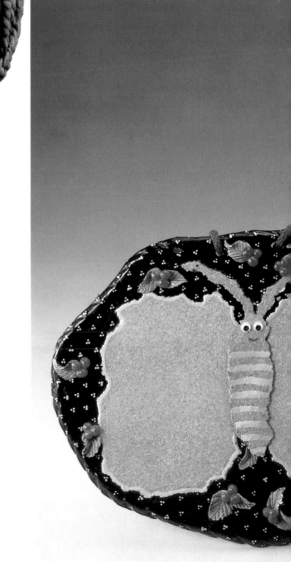

小丑造型的**筆筒**

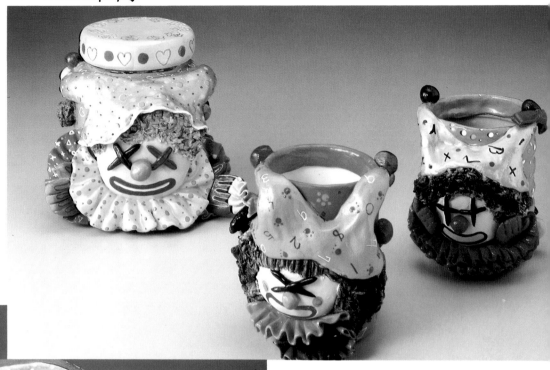

——活潑有趣的小丑造型，配上鮮明亮麗的色彩，
讓您的書桌或辦公桌增加不少情趣呢！

——使您的留言不會被遺漏，讓情感的交流盡在不
言中。

孔雀開屏的大型 **壁飾**

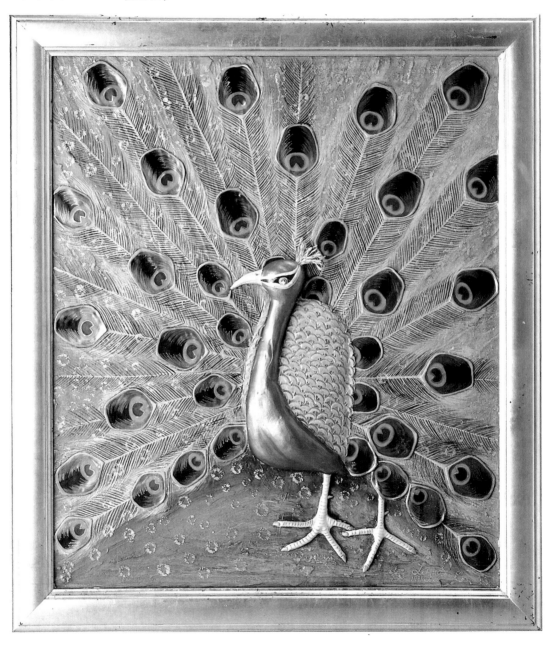

——讓吉祥的孔雀爲您帶來好運！

耐人尋味的**小品框**

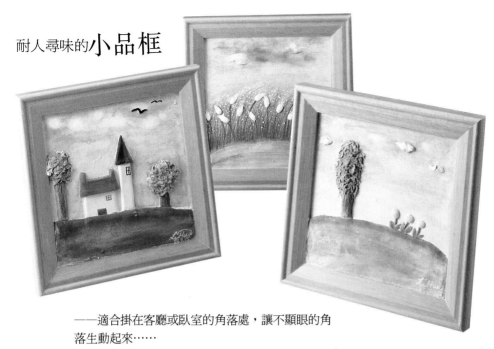

——適合掛在客廳或臥室的角落處，讓不顯眼的角
落生動起來……

多變化的 **板型**

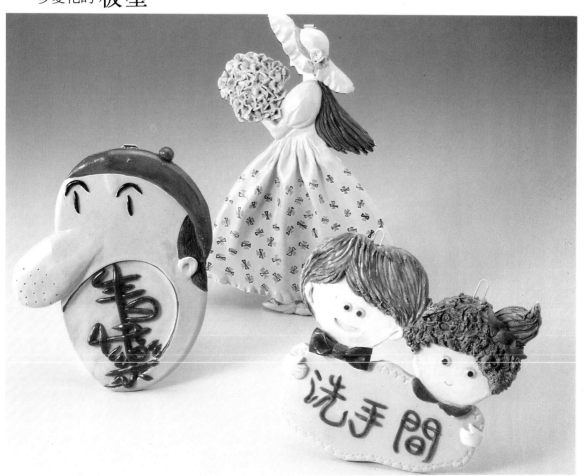

——可將板型內的字，換成「我愛你」、「兒童房」……等，又可變成另一個空間的掛飾，樂趣無
窮呢！

129

附　　　　　錄

・紙型（原比例縮小二倍，
　可自行放大使用）

・詳細過程請見98.99頁及118.119頁

・紙型（實物大）
・詳細製作過程請見52～57頁

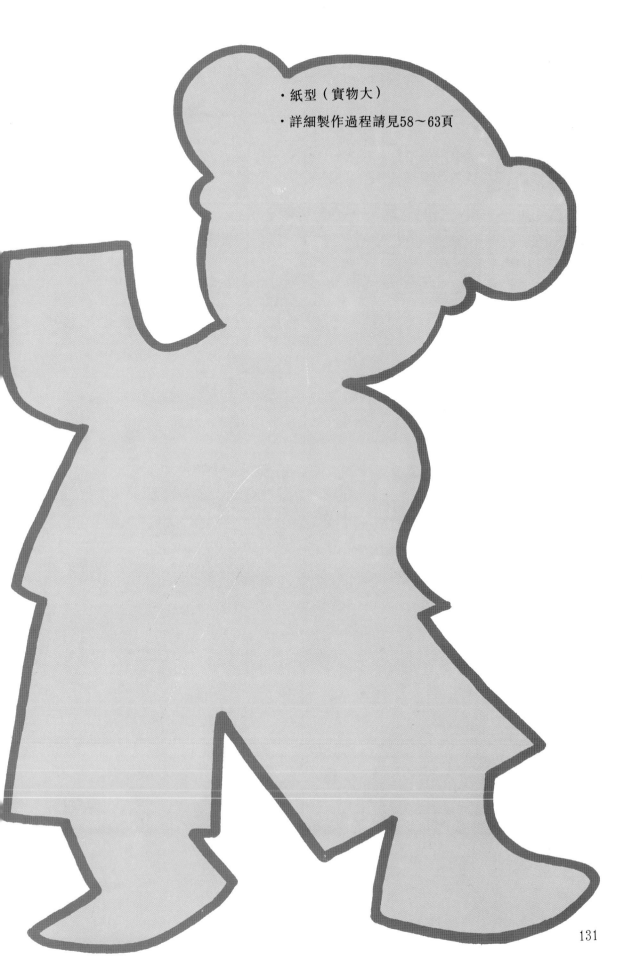

・紙型（實物大）

・詳細製作過程請見58～63頁

北星信譽推薦・必備教學好書

日本美術學員的最佳教材

定價／350元　　定價／450元　　定價／450元　　定價／400元　　定價／450元

循序漸進的藝術學園；美術繪畫叢書

定價／450元　　定價／450元　　定價／450元　　定價／450元

最佳工具書

・本書內容有標準大綱編字、基礎素
　描構成、作品參考等三大類；並可
　銜接平面設計課程，是從事美術、
　設計類科學生最佳的工具書。
　編著／葉田園　　定價／350元

新書推薦

內容精彩・實例豐富

是您值得細細品味、珍藏的好書

商業名片創意設計／PART 1　定價450元

製作工具介紹／名片規格・紙材介紹／印刷完稿製作

地圖繪製／精緻系列名片／國內外各行各業之創意名片作品欣賞

商業名片創意設計／PART 2　定價450元

CIS的重要／基本設計形式／應用設計發展／探討美的形式／如何設計名片／如何排構成要素

如何改變版面設計／探索名片設計的構圖來源／名片設計欣賞

新形象出版事業有限公司

北縣中和市中和路322號8F之1／TEL：(02)920-7133／FAX：(02)929-0713／郵撥：0510716-5 陳偉賢

總代理／北星圖書公司

北縣永和市中正路391巷2號8F／TEL：(02)922-9000／FAX：(02)922-9041／郵撥：0544500-7 北星圖書帳戶

門市部：台北縣永和市中正路498號／TEL：(02)928-3810

新形象出版圖書目錄

郵撥：0510716-5　陳偉賢
TEL:9207133・9278446　FAX:9290713　　地址：北縣中和市中和路322號8F之1

一、美術設計

代碼	書名	編著者	定價
1-01	新插畫百科(上)	新形象	400
1-02	新插畫百科(下)	新形象	400
1-03	平面海報設計專集	新形象	400
1-05	藝術・設計的平面構成	新形象	380
1-06	世界名家插畫專集	新形象	600
1-07	包裝結構設計		400
1-08	現代商品包裝設計	鄧成連	400
1-09	世界名家兒童插畫專集	新形象	650
1-10	商業美術設計(平面應用篇)	陳孝銘	450
1-11	廣告視覺媒體設計	謝蘭芬	400
1-15	應用美術・設計	新形象	400
1-16	插畫藝術設計	新形象	400
1-18	基礎造形	陳寬祐	400
1-19	產品與工業設計(1)	吳志誠	600
1-20	產品與工業設計(2)	吳志誠	600
1-21	商業電腦繪圖設計	吳志誠	500
1-22	商標造形創作	新形象	350
1-23	插圖彙編(事物篇)	新形象	380
1-24	插圖彙編(交通工具篇)	新形象	380
1-25	插圖彙編(人物篇)	新形象	380

二、POP廣告設計

代碼	書名	編著者	定價
2-01	精緻手繪POP廣告1	簡仁吉等	400
2-02	精緻手繪POP2	簡仁吉	400
2-03	精緻手繪POP字體3	簡仁吉	400
2-04	精緻手繪POP海報4	簡仁吉	400
2-05	精緻手繪POP展示5	簡仁吉	400
2-06	精緻手繪POP應用6	簡仁吉	400
2-07	精緻手繪POP變體字7	簡志哲等	400
2-08	精緻創意POP字體8	張麗琦等	400
2-09	精緻創意POP插圖9	吳銘書等	400
2-10	精緻手繪POP畫典10	葉辰智等	400
2-11	精緻手繪POP個性字11	張麗琦等	400
2-12	精緻手繪POP校園篇12	林東海等	400
2-16	手繪POP的理論與實務	劉中興等	400

三、圖學、美術史

代碼	書名	編著者	定價
4-01	綜合圖學	王鍊登	250
4-02	製圖與議圖	李寬和	280
4-03	簡新透視圖學	廖有燦	300
4-04	基本透視實務技法	山城義彦	300
4-05	世界名家透視圖全集	新形象	600
4-06	西洋美術史(彩色版)	新形象	300
4-07	名家的藝術思想	新形象	400

四、色彩配色

代碼	書名	編著者	定價
5-01	色彩計劃	賴一輝	350
5-02	色彩與配色(附原版色票)	新形象	750
5-03	色彩與配色(彩色普級版)	新形象	300

五、室內設計

代碼	書名	編著者	定價
3-01	室內設計用語彙編	周重彥	200
3-02	商店設計	郭敏俊	480
3-03	名家室內設計作品專集	新形象	600
3-04	室內設計製圖實務與圖例(精)	彭維冠	650
3-05	室內設計製圖	宋玉眞	400
3-06	室內設計基本製圖	陳德貴	350
3-07	美國最新室內透視圖表現法1	羅啓敏	500
3-13	精緻室內設計	新形象	800
3-14	室內設計製圖實務(平)	彭維冠	450
3-15	商店透視-麥克筆技法	小掠勇記夫	500
3-16	室內外空間透視表現法	許正孝	480
3-17	現代室內設計全集	新形象	400
3-18	室內設計配色手冊	新形象	350
3-19	商店與餐廳室內透視	新形象	600
3-20	櫥窗設計與空間處理	新形象	1200
8-21	休閒俱樂部・酒吧與舞台設計	新形象	1200
3-22	室內空間設計	新形象	500
3-23	櫥窗設計與空間處理(平)	新形象	450
3-24	博物館&休閒公園展示設計	新形象	800
3-25	個性化室內設計精華	新形象	500
3-26	室內設計&空間運用	新形象	1000
3-27	萬國博覽會&展示會	新形象	1200
3-28	中西傢俱的淵源和探討	謝蘭芬	300

六、SP行銷・企業識別設計

代碼	書名	編著者	定價
6-01	企業識別設計	東海・麗琦	450
6-02	商業名片設計(一)	林東海等	450
6-03	商業名片設計(二)	張麗琦等	450
6-04	名家創意系列①識別設計	新形象	1200

七、造園景觀

代碼	書名	編著者	定價
7-01	造園景觀設計	新形象	1200
7-02	現代都市街道景觀設計	新形象	1200
7-03	都市水景設計之要素與概念	新形象	1200
7-04	都市造景設計原理及整體概念	新形象	1200
7-05	最新歐洲建築設計	石金城	1500

八、廣告設計、企劃

代碼	書名	編著者	定價
9-02	CI與展示	吳江山	400
9-04	商標與CI	新形象	400
9-05	CI視覺設計(信封名片設計)	李天來	400
9-06	CI視覺設計(DM廣告型錄)(1)	李天來	450
9-07	CI視覺設計(包裝點線面)(1)	李天來	450
9-08	CI視覺設計(DM廣告型錄)(2)	李天來	450
9-09	CI視覺設計(企業名片吊卡廣告)	李天來	450
9-10	CI視覺設計(月曆PR設計)	李天來	450
9-11	美工設計完稿技法	新形象	450
9-12	商業廣告印刷設計	陳穎彬	450
9-13	包裝設計點線面	新形象	450
9-14	平面廣告設計與編排	新形象	450
9-15	CI戰略實務	陳木村	
9-16	被遺忘的心形象	陳木村	150
9-17	CI經營實務	陳木村	280
9-18	綜藝形象100序	陳木村	

九、繪畫技法

代碼	書名	編著者	定價
8-01	基礎石膏素描	陳嘉仁	380
8-02	石膏素描技法專集	新形象	450
8-03	繪畫思想與造型理論	朴先圭	350
8-04	魏斯水彩畫專集	新形象	650
8-05	水彩靜物圖解	林振洋	380
8-06	油彩畫技法1	新形象	450
8-07	人物靜物的畫法2	新形象	450
8-08	風景表現技法3	新形象	450
8-09	石膏素描表現技法4	新形象	450
8-10	水彩・粉彩表現技法5	新形象	450
8-11	描繪技法6	葉田園	350
8-12	粉彩表現技法7	新形象	400
8-13	繪畫表現技法8	新形象	500
8-14	色鉛筆描繪技法9	新形象	400
8-15	油畫配色精要10	新形象	400
8-16	鉛筆技法11	新形象	350
8-17	基礎油畫12	新形象	450
8-18	世界名家水彩(1)	新形象	650
8-19	世界水彩作品專集(2)	新形象	650
8-20	名家水彩作品專集(3)	新形象	650
8-21	世界名家水彩作品專集(4)	新形象	650
8-22	世界名家水彩作品專集(5)	新形象	650
8-23	壓克力畫技法	楊恩生	400
8-24	不透明水彩技法	楊恩生	400
8-25	新素描技法解說	新形象	350
8-26	畫鳥・話鳥	新形象	450
8-27	噴畫技法	新形象	550
8-28	藝用解剖學	新形象	350
8-30	彩色墨水畫技法	劉興治	400
8-31	中國畫技法	陳永浩	450
8-32	千嬌百態	新形象	450
8-33	世界名家油畫專集	新形象	650
8-34	插畫技法	劉芷芸等	450
8-35	實用繪畫範本	新形象	400
8-36	粉彩技法	新形象	400
8-37	油畫基礎畫	新形象	400

十、建築、房地產

代碼	書名	編著者	定價
10-06	美國房地產買賣投資	解時村	220
10-16	建築設計的表現	新形象	500
10-20	寫實建築表現技法	濱脇普作	400

十一、工藝

代碼	書名	編著者	定價
11-01	工藝概論	王銘顯	240
11-02	藤編工藝	龐玉華	240
11-03	皮雕技法的基礎與應用	蘇雅汾	450
11-04	皮雕藝術技法	新形象	400
11-05	工藝鑑賞	鐘義明	480
11-06	小石頭的動物世界	新形象	350
11-07	陶藝娃娃	新形象	280
11-08	木彫技法	新形象	300

十二、幼教叢書

代碼	書名	編著者	定價
12-02	最新兒童繪畫指導	陳穎彬	400
12-03	童話圖案集	新形象	350
12-04	教室環境設計	新形象	350
12-05	教具製作與應用	新形象	350

十三、攝影

代碼	書名	編著者	定價
13-01	世界名家攝影專集(1)	新形象	650
13-02	繪之影	曾崇詠	420
13-03	世界自然花卉	新形象	400

十四、字體設計

代碼	書名	編著者	定價
14-01	阿拉伯數字設計專集	新形象	200
14-02	中國文字造形設計	新形象	250
14-03	英文字體造形設計	陳穎彬	350

十五、服裝設計

代碼	書名	編著者	定價
15-01	蕭本龍服裝畫(1)	蕭本龍	400
15-02	蕭本龍服裝畫(2)	蕭本龍	500
15-03	蕭本龍服裝畫(3)	蕭本龍	500
15-04	世界傑出服裝畫家作品展	蕭本龍	400
15-05	名家服裝畫專集1	新形象	650
15-06	名家服裝畫專集2	新形象	650
15-07	基礎服裝畫	蔣愛華	350

十六、中國美術

代碼	書名	編著者	定價
16-01	中國名畫珍藏本		1000
16-02	沒落的行業—木刻專輯	楊國斌	400
16-03	大陸美術學院素描選	凡谷	350
16-04	大陸版畫新作選	新形象	350
16-05	陳永浩彩墨畫集	陳永浩	650

十七、其他

代碼	書名	定價
X0001	印刷設計圖案(人物篇)	380
X0002	印刷設計圖案(動物篇)	380
X0003	圖案設計(花木篇)	350
X0004	佐滕邦雄(動物描繪設計)	450
X0005	精細插畫設計	550
X0006	透明水彩表現技法	450
X0007	建築空間與景觀透視表現	500
X0008	最新噴畫技法	500
X0009	精緻手繪POP插圖(1)	300
X0010	精緻手繪POP插圖(2)	250
X0011	精細動物插畫設計	450
X0012	海報編輯設計	450
X0013	創意海報設計	450
X0014	實用海報設計	450
X0015	裝飾花邊圖案集成	380
X0016	實用聖誕圖案集成	380

紙粘土的遊藝世界

定價：350元

出 版 者：新形象出版事業有限公司

負 責 人：陳偉賢

地　　址：台北縣中和市中正路322號8Ｆ之1

電　　話：9207133・9278446

ＦＡＸ：9290713

編 著 者：顏麗華

發 行 人：顏義勇

總 策 劃：陳偉昭

美術設計：張斐萍、王碧瑜

美術企劃：張斐萍、王碧瑜

總 代 理：北星圖書事業股份有限公司

地　　址：永和市中正路462號5F

門　　市：北星圖書事業股份有限公司

地　　址：永和中正路498號

電　　話：9229000（代表）

ＦＡＸ：9229041

郵　　撥：0544500-7北星圖書帳戶

印 刷 所：皇甫彩藝印刷股份有限公司

行政院新聞局出版事業登記證／局版台業字第3928號
經濟部公司執／76建三辛字第21473號

西元1997年3月　第一版第一刷

國家圖書館出版品預行編目資料

紙黏土的遊藝世界／顏麗華編著. — 第一版.
　— 臺北縣中和市：新形象，1997[民86]
　　面；　　公分
　ISBN 957-9679-11-8(平裝)

　1.泥工藝術

999.6　　　　　　　　　　　　　86000520